LE

PAYSAGISTE

AUX CHAMPS

Il a été tiré de cette édition 135 exemplaires, numérotés, sur papier teinté.

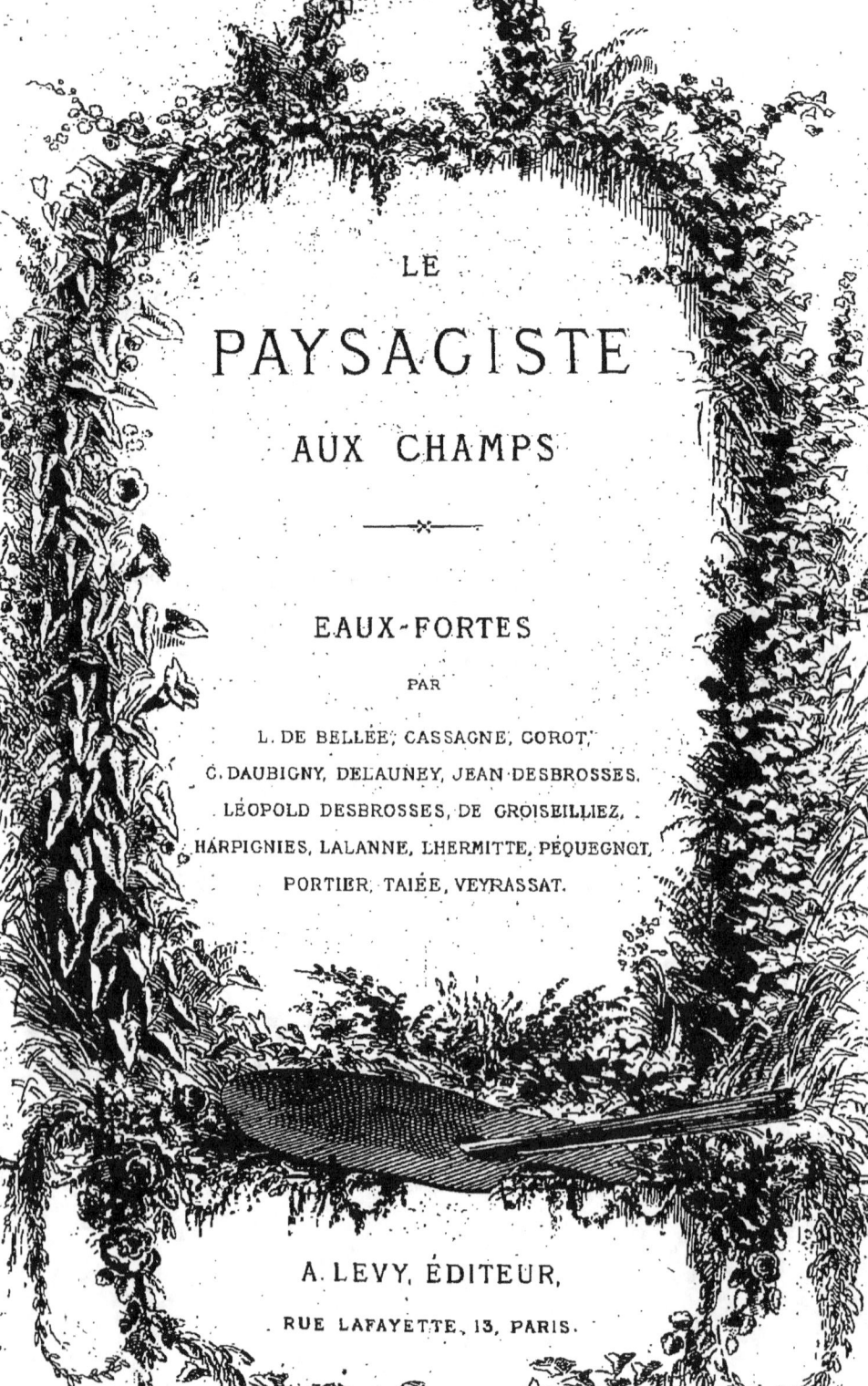

LE
PAYSAGISTE

AUX CHAMPS

PAR

FRÉDÉRIC HENRIET

AVEC EAUX-FORTES

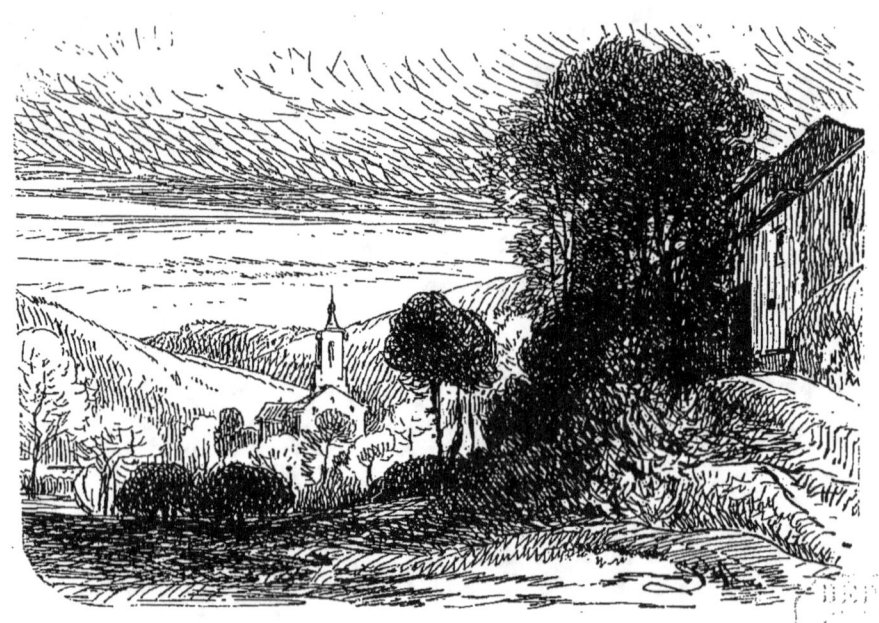

PARIS

A. LÉVY, LIBRAIRE-ÉDITEUR

13, RUE LAFAYETTE

1876

NOTE DE L'ÉDITEUR

La première partie du volume que nous présentons au lecteur, celle que nous intitulons aujourd'hui : « l'Été du paysagiste », *a été publiée déjà, à un petit nombre d'exemplaires, en 1867, par M. Achille Faure, sous les titre et sous-titre :* « LE PAYSAGISTE AUX CHAMPS, Croquis *d'après nature.* »

« L'Été du paysagiste » *est donc une réimpression; mais le texte en a été revu et augmenté de quelques nouveaux chapitres, notamment le chapitre II :* « les Colonies d'artistes. »

La seconde partie du volume : « Impressions et Souvenirs », *est entièrement inédite. L'auteur avait eu un instant la pensée de refondre en une seule les deux parties du livre; mais entre les pages écrites en 1865 et celles d'une date plus récente, il y avait une différence de ton trop sensible pour qu'elles se prêtassent à ce remaniement; et nous avons préféré — dussent quelques passages paraître faire jusqu'à un certain point double emploi — laisser à chaque partie sa physionomie particulière.*

Des vingt eaux-fortes que contient ce volume, onze sont inédites. Elles sont signées : Léon de Bellée, A. Cassagne, A. Delauney, Marcellin de Groiseilliez, Harpignies, Lhermitte, Pèquègnot, Alfred Taïée, J. Veyrassat. Les neuf autres, qui ont paru dans l'édition primitive, ajoutent, aux noms sympathiques que nous venons de citer, ceux non moins intéressants de Corot, C. Daubigny, Jean Desbrosses, Léopold Desbrosses, Maxime Lalanne et A. Portier.

Bien que le texte du présent volume soit en grande partie nouveau, nous avons conservé l'an-

cien titre qui précise exactement, selon nous, le caractère de ce livre conçu, écrit « aux champs » par un ami de la nature qui pratique quelque peu la vie du paysagiste, et a essayé d'en décrire, parce qu'il les a personnellement ressentis ou observés, les plaisirs, les émotions et les incidents.

PREMIÈRE PARTIE

L'ÉTÉ DU PAYSAGISTE

PREMIERE PARTIE

L'ÉTÉ DU PAYSAGISTE

I

Quand les clairs soleils d'avril annoncent le printemps et que la nature, frémissante de séves et d'épanouissements, commence à s'irradier de la vie nouvelle, comme l'atelier paraît triste ! Froidement orienté au nord, selon le principe consacré, il n'a pas la moindre part de toutes ces joies et de toutes ces fêtes. Pas un rayon ne le visite et ne l'égaye. Plus le ciel se fait limpide et bleu, plus le peintre étouffe dans sa prison. Il a mille peines à réprimer de violentes tentations d'école buissonnière; il se cramponne

à son chevalet, mais quoi qu'il fasse, il rêve aux pommiers qui fleurissent au verger, au ruisseau qui jase dans la prairie, à la fauvette qui chante à l'aube dans la haie d'aubépine, aux grandes herbes qui se balancent au bord des étangs; et son pinceau s'appesantit dans un stérile labeur auquel il s'obstinerait vainement. Quand l'artiste en est là, le diagnostic est clair : il est temps de plier dans l'armoire l'habit noir des concessions sociales; il est temps d'oublier pour six mois l'hôtel Drouot et les salons officiels, et le marchand et l'amateur... L'heure du départ a sonné !

Bientôt de tous les coins de Paris où perche la gent artiste émigre une volée de paysagistes en belle humeur, l'espérance au cœur, la chanson aux lèvres.

Les uns, les jeunes, s'abattent par folles bandes sur la forêt de Fontainebleau, cette école de Saint-Cyr du paysage d'où tant de peintres, arrivés là simples soldats, sont sortis avec l'épaulette. Celui-là côtoie avec son bateau de vertes rives et manœuvre avec une égale dextérité la gaffe et le pinceau. Cet autre, comme Ziem, a fait aménager *ad hoc* une voiture foraine où l'on fait tant bien que mal son

lit, sa soupe et ses chefs-d'œuvre... sous l'œil un peu trop vigilant de la maréchaussée, à laquelle il faut toujours être en mesure d'exhiber des *papiers* autres que le bristol ou le grand colombier. D'autres encore, les propriétaires, les rangés, les paysagistes mariés, — la propriété et la famille se tiennent comme les anneaux d'une chaîne, — s'en vont ouvrir tout grands au soleil les volets verts de leur maisonnette habillée de vignes vierges et de clématites.

Le paysagiste qui appartient à cette catégorie combine plus ou moins heureusement les soins du potager et les exigences de l'art. Il alterne le maniement de la brosse et du sécateur. En même temps qu'il étudie la nature dans ses grands spectacles extérieurs, il l'apprécie jusque dans ses avantages de l'ordre le plus positif, et il trouve dans cette double initiation un double élément de joies pures et saines.

Il en est enfin qui craindraient que les attaches de la propriété, en bornant insensiblement leur horizon, ne coupassent un peu l'aile à leur fantaisie et ne leur ôtassent ces chances de rajeunissements imprévus qui sont comme la bonne fortune des artistes voyageurs. Ceux-

là préfèrent aux douceurs souvent perfides du *chez soi* les incessants aiguillons de la vie nomade. Ils s'élancent à l'aventure vers les Argolides inconnues, à la conquête de l'idéal, cette toison d'or de l'artiste!

II

Certaines localités favorisées de la nature jouissent auprès des artistes d'une réputation pittoresque plus ou moins justifiée. Chaque année un joyeux bataillon de paysagistes s'empare de ces parages privilégiés jusqu'à ce que la vogue passe à d'autres contrées subitement découvertes par quelque Christophe Colomb à parasol. En se groupant ainsi, dans ces stations artistiques, les paysagistes se coalisent contre l'ennui. Ils transportent en pleins champs la vie, les habitudes, le langage de l'atelier et le paradoxe du boulevard. C'est en même temps une assurance naturelle contre la paresse. Il est des organisations que l'isolement éteint;

l'ardeur de celui-ci fouette l'indolence de celui-là, et l'on peint, vaille que vaille, car on sait que le soir, à la table de l'auberge, on rira un peu du chasseur qui sera rentré bredouille.

Bougival, où Français, Baron, C. Nanteuil, Leleux, cultivèrent concurremment les fleurs, le canotage et la peinture; Auvers, où affluent les amis et les disciples de Daubigny et les camarades de Karl : Beauverie, Eugène Lambert, Pierre Bureau, Delpy, Oudinot, J. de la Rochenoire, le vigoureux animalier; Damoye, Mathon, etc.; Igny, qui rappelle Chintreuil, et Lafage, et les frères Desbrosses; Écouen, où toute une petite école de peintres de genre gravite autour d'Édouard Frère; l'Isle-Adam, où règne Jules Dupré; Ville-d'Avray illustré par Corot, sont autant de localités désormais fameuses sur la carte géographique du paysagiste. Chacune d'elles fournirait un piquant chapitre à l'histoire du paysage moderne.

Les Vaux de Cernay sont un des plus importants parmi ces divers centres artistiques. C'est un Fontainebleau, réduction Colas, qui a, comme l'autre, ses rochers, ses genêts et ses bruyères, ses hêtres imposants, et des étangs, et des ruines, et tout près de

ces beautés sévères, la verdoyante et fraîche vallée de l'Yvette. Français s'éprit à ce point de Cernay qu'il y devint propriétaire et conseiller municipal. Achard fut longtemps le patriarche de cette tribu volante, ardente au travail et au plaisir. Tous, après les fatigues de la journée, trouvaient, le soir, bon gîte et bonne table à l'auberge Margat. La verve reconnaissante des pensionnaires s'épanchait librement en peintures fantaisistes, — croquis, caricatures ou paysages, — sur les murailles de l'auberge, murailles éloquentes qui nous livrent les noms de Protais, Harpignies, Lansyer, Hereau, Ségé, Dardoize, Georges Bellenger, Pelouze, Amédée Jullien, Marcellin de Groiseilliez, talent aimable et délicat; Adrien Sauzay, un lumiériste loyal et osé qui maintenant cherche volontiers ses « motifs » sur les berges de la Seine, au milieu des barques et des roseaux, dans le voisinage des pimpantes guinguettes à l'enseigne affriolante : « matelotte et friture. »

Léon de Bellée, un des plus vaillants de nos jeunes paysagistes, fit aussi ses premières armes à Cernay. Il a trouvé aujourd'hui les grands horizons et la nature robuste et colorée qu'il

affectionne, à Franc-Port, au bord de l'Aisne, à deux pas de la forêt de Compiègne qui a, elle aussi, comme la forêt de Fontainebleau, ses peintres, ses poëtes et ses amoureux.

Une colonie de fraîche date, Villiers-sur-Morin, commence à prendre rang à la suite de celles que nous venons de citer. Comme Cernay, Barbizon et autres, Villiers possède déjà son auberge illustrée. Toutes les parois de la salle et les panneaux des portes ont été, les jours de pluie, décorés à profusion de paysages, de fleurs, de fruits, de gibiers, de croquis militaires et de scènes rustiques. Cette auberge, adossée à un coteau boisé, ouvre gaiement ses fenêtres, au midi, sur la rivière qui s'étale paresseusement dans les prés; et, par les soirs d'été, les pensionnaires de Mme Douet dînent joyeusement au bruit du tic-tac d'un moulin, à l'ombre des peupliers, sur la route où la table reste perpétuellement dressée.

« Tiens! c'est la fête de Villiers! » pense invariablement le voyageur qui passe... Charmante petite fête, en effet, qui recommence tous les soirs et dont les héros habituels sont : Servin, Jundt, Louvrier de Lajolais, Lafosse, Boetzel, Maxime Lalanne; Mouillion, dont le

pinceau se plaît à rendre les souplesses des seigles et des blés blondissants; Bouché, un jeune paysagiste qui a déjà la meilleure moitié de ce qu'il faut pour être célèbre : le talent. Le reste viendra quand le public préférera la peinture saine, franche et robuste aux mièvreries et au clinquant de l'art boulevardier.

Non loin de Villiers, dans la riante vallée de la Marne, à Crouttes, — un nom de mauvais augure pour des peintres, — vit et travaille dans la verdure et le soleil un petit clan de graveurs de talent. Ce sont les trois frères Varin qui l'établirent, et ils y furent bientôt suivis ou visités par d'aimables confrères, A. Delauney, Portier, Tailland, les Girardet, etc.

A quelques lieues au delà de Crouttes, à Mont-Saint-Père, sur les bords de la Marne, Léon Lhermitte, — un des jeunes artistes qui, à notre époque où les dessinateurs se font rares, a élevé le dessin jusqu'au caractère et à l'expression, — compose et exécute les beaux fusains qui l'ont fait connaître, en s'inspirant des modèles qu'il a sous les yeux. Aussi les œuvres de Léon Lhermitte se distinguent-elles par une vérité de types, un accent d'observation inconnus au peintre qui affuble d'oripeaux le modèle

banal qu'on se passe d'atelier à atelier. On le voit, il n'y a pas que le paysagiste qui ait intérêt à travailler et à vivre aux champs. J.-F. Millet eût-il jamais créé ses paysans d'une vie si intense, d'un sentiment si profond, s'il n'avait jamais quitté l'avenue Frochot et le boulevard?

Quoique très-voisins de Paris, les divers centres que nous venons de mentionner ne sont pas encore à la portée de tous les jeunes artistes ; il n'est pas d'expédients que n'imagine alors un paysagiste sans argent pour prendre la clef des champs et pouvoir étudier d'après nature. Mon ami Hippolyte Noël, lui, poussa l'abnégation jusqu'à se faire cabaretier à Courville, en pleine Beauce. Je vois encore sa petite maisonnette badigeonnée en rouge, où il avait peint, selon l'usage, deux queues de billard en sautoir, galamment enrubannées. C'est là, qu'au retour de ses longues séances sur nature, il faisait sauter le lapin et marquait les « consommations », à la craie, sur l'ardoise fixée à la cheminée de la salle. Le proverbe a raison : tout chemin mène à Rome. Aujourd'hui, Hippolyte Noël s'est fait sa place parmi nos meilleurs spécialistes de la neige et nos agréables peintres de fleurs

Mais la colonie des colonies, la colonie type, c'est et ce sera toujours Fontainebleau ! Fontainebleau offre, réunies à proximité de Paris, toutes les beautés de la nature, les aspects imposants et les tristesses grandioses, les futaies majestueuses et les hêtres séculaires, les clairières où végètent les bruyères au milieu des grès et des sables ; les mares et les étangs moussus. La forêt de Fontainebleau, c'est la véritable école du paysage contemporain ! Il n'est pas un artiste, parmi les plus célèbres, qui n'ait passé par là.

C'est dans les villages situés aux abords de la forêt que campent d'ordinaire tous ces vaillants chevaliers de la brosse ! Barbizon, situé entre les gorges d'Apremont, au style sévère, et les belles futaies du Bas-Breau, est le premier en date et le plus fameux de ces rendez-vous traditionnels. Th. Rousseau, en qui s'était incarnée l'âme de la forêt, J.-F. Millet, y vécurent et y moururent ; Ch. Jacque y demeura longtemps ; Troyon y développa son talent robuste ; Diaz y apprit les jeux du soleil à travers le feuillage ; Nazon, Hanoteau, Bodmer, C. Pâris, Chaigneau, J.-B. Millet, — combien d'autres ! — y étudièrent, y étudient encore ou

y habitent. Tous laissèrent, comme souvenir de leur passage, sur les panneaux et les murailles de l'auberge de Ganne, quelque vive et spirituelle esquisse. On trouve là des caprices signés Français, Rousseau, Diaz, Giroux, Bellangé, Nanteuil, Voillemot, Lavieille, etc.; et il n'est pas jusqu'à l'enseigne qui ne soit due au pinceau humoristique d'un pensionnaire en belle humeur. Cette auberge-musée, bien connue des touristes, est aujourd'hui tenue par Luniot, gendre et successeur de Ganne. Sa prospérité fit naître une concurrence, l'auberge Siron, qui laisse volontiers les touristes à Luniot et s'attache ainsi la clientèle des peintres qui ont horreur « du bourgeois ». C'est au fond de la cour de l'auberge Siron qu'est installée l'exposition de Barbizon, car Barbizon a son salon de peinture, ni plus ni moins que Paris. Il a aussi sa complainte, que les rapins chantent sur l'air de *Fualdès*.

Le village de Marlotte, d'un aspect moins triste que Barbizon, à portée du Loing aux bords verdoyants, de la gorge aux Loups et de quelques autres sites admirables, essaye de rivaliser avec Barbizon. L'auberge de la mère Antony offre à prix modérés aux artistes une

hospitalité attestée sur les murs par de nombreux barbouillages. Marlotte attire plus particulièrement les élèves de l'École des beaux-arts, qui viennent volontiers s'y mettre au vert. Ils discutent plus qu'ils ne travaillent. Des poëtes, des Parnassiens, s'y glissent souvent à leur suite, sans doute en mémoire de Mürger qui y habita. Marlotte compte toutefois, parmi ses habitués, des peintres de talent : Saunier, Ciceri, O. de Penne, Ed. Yon, etc.

Moret, où reviennent, chaque été, Pellinc, Sauvageot, etc.; Nemours, qui revoit tous les ans Léon Loire, Villain, etc.; Montigny-sur-Loing, Arbonne, ont aussi leurs clients. Quant à Chailly, l'on peut relever sur les peintures qui décorent l'auberge du père Barbette les noms de quelques peintres de talent, en tête desquels nous citerons de Vuillefroy et Pissaro, un des plus sympathiques et des plus délicats du groupe des excentriques.

N'oublions pas Samois, joli petit village à six kilomètres de Fontainebleau, avantageusement situé en forêt et sur le bord de la Seine. Outre les paysagistes, — Guillemet en tête, — qu'attirent ces conditions exceptionnelles, des graveurs, des peintres de genre, Biard entre

autres, voire des portraitistes, M^mes Dortez et Schneider y résident ou y passent l'été. Jules Veyrassat, qui a peint à Écouen, au sortir de l'atelier du charmant décorateur Faustin Besson, ses premières scènes de moissons et de fenaisons, s'est fixé depuis plusieurs années à Samois. C'est là qu'il compose, avec le goût qu'on lui connaît, ces chevaux de halage, ces attelages de carriers, ces bacs chargés de passagers, ces cours de ferme qui ont fait sa double réputation de peintre et de graveur.

A Fontainebleau, c'est-à-dire « à la ville », demeurent les peintres graves qui ont pignon sur rue ou immeuble entre cour et jardin : P.-C. Comte, Jadin, Brunet-Houard, Saint-Marcel, le décorateur Galland, Armand Cassagne. Celui-ci connaît tous les chênes, tous les hêtres, tous les rochers d'alentour, comme feu Dennecourt lui-même, et va chaque jour s'escrimer « en forêt » de la brosse et du couteau, à moins qu'il ne s'arrête en chemin devant l'allée de Sully et l'étang des Carpes, et qu'il ne s'y oublie à peindre une de ses meilleures toiles[1].

« O l'étrange, la gaie et libre vie que celle

1. Salon de 1875.

de ces paysagistes! » dit M. Ph. de Chennevières dans une curieuse petite brochure, rareté bibliographique, où il a raconté, dans des pages d'un frais sentiment, les souvenirs d'une excursion qu'il fit à Barbizon en 1847[1]. Belle vie en effet! Rire, travailler, quelle bonne hygiène! Quel ressort et quel élément d'émulation dans cette sorte d'enseignement mutuel! A celui qui a l'avenir tout grand devant lui, les comparaisons qui résultent de l'étude en commun n'offrent que des avantages. Plus tard, elles ne sont pas sans danger pour l'originalité : elles tourmentent le peintre, le portent à changer sa manière et le jettent dans de fâcheuses préoccupations de procédés. Il faut beaucoup de talent ou une grande présomption pour ne se laisser pas influencer et dérouter par les diverses manières de voir, de sentir, d'exprimer de ceux au milieu de qui l'on travaille. Aussi l'on ne s'aventure pas toujours impunément dans ces bandes tapageuses, passé la première jeunesse.

Corot ne les fuyait point absolument. Il est vrai qu'il ne se laissait pas entamer par les plaisanteries des rapins ; je parle d'il y a trente ans,

[1]. *Lettres sur l'art français.* (Argentan; Moisson, imp. 1850.)

et ses confrères ne le traitaient pas, à cette époque, avec la déférence qu'ils lui montrèrent plus tard. Ces braves garçons, qui conduisaient leur étude méthodiquement, — j'allais dire mécaniquement, — peignant aujourd'hui les dessous, demain la feuille, un troisième jour les glacis, s'égayaient fort de voir Corot reprendre, à chaque séance, l'ensemble de son étude, — ciel, arbres et terrains, — ce qui était le grand secret de les tenir toujours d'accord. — Ils prenaient pour tâtonnements, maladresse et impuissance ce qui était chez le peintre le résultat d'un parti pris, et s'écriaient : « Tiens ! Corot qui en est à sa seizième ébauche ! » Le lendemain, ils lui « montaient » la *scie* de la dix-septième ébauche... Ils en étaient déjà, eux, à leur troisième ou quatrième *tableau*... Mais laquelle était l'œuvre d'art, de leur peinture d'exportation ou de l'ébauche du maître ?

III

Mais laissons à leurs travaux égayés de lazzis les artistes d'humeur plus folâtre, et suivons, loin des centres consacrés, le paysagiste amoureux du silence et de la solitude. Le voyez-vous sur la grande route, sac au dos, le bâton à la main? On dirait un colporteur de la bibliothèque bleue ou de l'imagerie d'Épinal. Comme il foule le sol d'un pas libre et vainqueur! Comme il aspire à pleins poumons les pénétrants aromes de la campagne! Sa pensée roule de vastes projets et conquiert l'espace avec un élan que calmeront assez vite les premières meurtrissures du combat.

Déjà de longues spirales de fumée révèlent

des habitations semées çà et là dans les vergers ; bientôt émergent d'un pli du vallon quelques toits pressés autour d'une flèche ardoisée, et à travers de capricieux bouquets d'aunes et de saules luit le ruban argentin d'une petite rivière. C'est le village que notre paysagiste, guidé par son instinct ou par les indications d'un ami sûr, a choisi pour son centre d'opérations. En entrant dans le pays, il va droit à l'unique enseigne qui lui promet un gîte. Il entre résolûment à ce *Soleil d'or* ou à ce *Cheval blanc* quelconque. Il y sera mal ; mais il y sera libre !! Et la plus piètre auberge, — il le sait par expérience, — est mille fois préférable à la plus confortable hospitalité bourgeoise, à moins que ce ne soit le cœur d'un ami qui vous l'offre, — d'un ami *de la veille,* bien entendu !

Donc, restons à l'auberge, où l'on dîne en guêtres, en compagnie de son idée fixe, où il n'y a pas nécessité d'être aimable le soir, où l'on se couche tout bêtement quand on est fatigué... ainsi fera notre paysagiste. Pour le moment, il se débarrasse avec volupté de son bagage ; et, en attendant le repas qu'annonce une vague odeur de choux et de petit salé, il roule une cigarette et s'empare du foyer où petille

un feu clair; car avril est capricieux comme une belle fille : les perles scintillantes de ses gelées matinales fondent à midi aux tièdes caresses de son joyeux soleil, et le soir, l'enfant terrible du zodiaque se plaît à enrhumer du cerveau les amants et les paysagistes qui n'ont pas sagement protégé d'un caleçon leurs rêves à la lune...

Deux indigènes boivent attablés dans un angle de la salle. Ils examinent l'étranger à la dérobée.

« Qu'est-ce qu'il vend encore celui-là? Des chansons, ben sûr?

— Vrai?

— Tiens! — reprend le premier en montrant à son camarade le parasol et la pique dont les extrémités débordent les deux parois du sac, — ne vois-tu pas son parapluie à chanter sur les foires?... »

IV

Avant de se mettre au travail, le paysagiste pousse une reconnaissance à l'entour du village, pour se familiariser avec le pays et se rendre compte de ses ressources pittoresques. Il cherche à pénétrer le sens intime, l'accent particulier, le caractère essentiel de cette nature, nouvelle pour lui, à laquelle il vient demander son secret. Il se monte au diapason... Là où l'émotion le clouera sur place, où une voix intérieure lui criera : « Arrête-toi ! » il y plantera résolûment son chevalet. Qu'importe que le peintre sache ou non la loi mystérieuse des soudaines attractions qu'il subit? Qu'il s'abandonne franchement à la spontanéité de ses

sensations, et toujours quelque reflet de la flamme sacrée éclairera son œuvre, si imparfaite soit-elle.

Cependant les chiens de garde, dont le flair perçoit la présence d'un inconnu dans le rayon de la ferme, viennent en commander la porte dans une attitude menaçante, et saluent l'artiste d'aboiements furieux suivis de grondements prolongés. Des commères montrent leur tête effarée, de place en place, au seuil des maisons, avec une curiosité mêlée de défiance. Quelques-unes viennent se grouper au milieu du chemin pour échanger leurs commentaires et surveiller plus longtemps l'étranger.

« Qué qu' c'est que ce traînard-là ? se demandent-elles tout alarmées.

— Ne me parlez pas de tous ces rôdeux-là, mère Mayou ! vous ferez ben de fermer vot' porte à clef avant d'aller au champ...

— Quiens ! el v'là qu'y tourne du côté de la ferme des grands Balleaux...

— Feu défunt ma mère disait toujours, la pauvre femme : Passants qui roulent, incendies qui couvent... »

Il faut convenir que les singulières allures

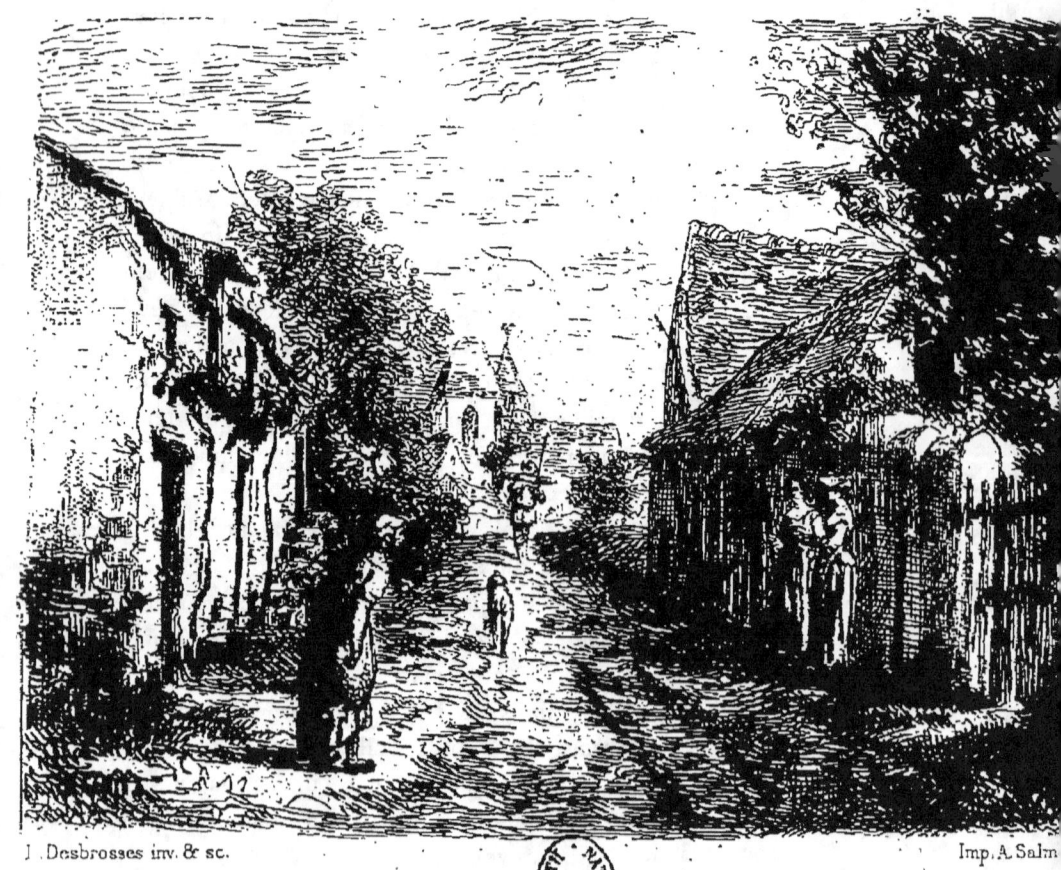

J. Desbrosses inv. & sc.　　　　　　　　　　　　　　　　　　　　Imp. A. Salm

de notre artiste justifient jusqu'à un certain point les préventions dont il est l'objet : il va, vient, furette, se jette dans des chemins sans issue, hâte ou ralentit le pas sans cause apparente. Le voilà qui s'arrête court, et regarde dans le vide avec une puissance d'attention contagieuse ; aussi le paysan tourne-t-il instinctivement la tête dans la même direction ; mais il voit... qu'il ne voit rien... et sa curiosité déçue ne le dispose pas favorablement. Tantôt le peintre contemple le panorama qui s'étend devant ses yeux, en circonscrivant avec la main, pour le mieux juger en l'isolant, l'espace qu'il a l'intention de reproduire. Ces gestes bizarres ont de quoi troubler des esprits simples auxquels ces pratiques paraissent sentir un peu le fagot.

Si le peintre cause avec un confrère, les perplexités du paysan redoublent, car il ne saisit de leur idiome ténébreux que quelques expressions inquiétantes : *enlever, croquer, brûlée,* innocent qualificatif qui s'applique à la série des couleurs calcinées au feu. Comment voulez-vous après cela que ces bonnes gens ne rêvent pas un peu vols qualifiés, parquet et cour d'assises ?

« Si je croquais ces poules-là? disait un artiste à son camarade, en passant devant une chaumière autour de laquelle picoraient les volatiles.

— C'est bon! c'est bon! s'écria la ménagère qui vaquait par là, je vous ai entendus, mais je sais mon compte, et je verrai bien s'il en manque... »

De temps en temps aussi le paysagiste se baisse, pour s'assurer si les lignes du paysage que, debout, il a trouvées heureuses, présenteront le même rhythme lorsqu'il en aura modifié, en s'asseyant, le point de vue perspectif. Cette dernière pantomime, fréquemment répétée, prête à de singulières confusions, et plus d'un campagnard, qui suivait des yeux notre original, se détourne maintenant, suffisamment édifié sur ses projets, et convaincu qu'il n'a certes pas affaire à un homme dangereux...

V

Chargé de ses divers engins de travail, le sombrero sur les yeux, la gourde en sautoir, — de la corde dans la poche pour les cas imprévus, — le peintre se rend sur le terrain. Là, il enfonce sa pique, gouverne son parasol, — l'une des petites misères de la vie du paysagiste, — cherche l'aplomb de son pliant, établit son chevalet, et dispose la double planchette sur laquelle il a fixé sa toile. Le déploiement de cet attirail et les manœuvres préliminaires qu'il nécessite ne laissent pas d'intriguer au plus haut point le villageois.

De la pièce de terre où il travaille, le paysan vous observe sournoisement ; il suit

avec une attention gênante chacun de vos mouvements, et se livre à mille conjectures plus désobligeantes les unes que les autres. Mais, peu à peu, la curiosité le fait sortir de cette attitude expectante ; il s'avance avec circonspection ; il risque un mot :

« C'est-y qu'ous-z-êtes not' nouviau géomête ? » — Cet autre vous prend pour un employé du cadastre. Un troisième vous croit envoyé pour *la Fontaine*... Traduisez : dérivation des eaux de la Dhuys. Un quatrième, tout fier de sa perspicacité :

« J'ons idée qu'ous-z-allè lever des plans... »

Mais déjà sous le rapide maniement de la brosse, l'œuvre du peintre sort du chaos, et dispense maintenant le spectateur de se mettre en frais de conjectures. Un paysan s'approche.

« Ah ! ah ! vous désignez not' endroit, comme ça... — C'est pas l'embarras... c'est un bel accès... — A-vous été à Bilbarteaux ? C'est là qu'y-a un beau coup de pinceau à donner !

— Pas encore ; qu'y a-t-il de remarquable à Bilbarteaux ?

— Et la ferme à M. Conversis, donc ! où-z-a été obligé de la rebâtir à fait, rapport à l'incendie qui l'a routie l'an passé... qua-

rante toises ed'bâtiment tout neuf. — Ça vaut la démarche.

— Je préfère ces chaumières et ce bel arbre...

— Vous le trouvez biau, c't âbre-là! vous voulais rire...

— Non pas.

— Vous ne voyez point qu'il est mort au p'tit faîte... y a dix ans que c't âbre-là devrait être abattu. — Y ne profite pu... »

Puis il en vient aux questions : il s'informe si votre état est « d'un bon gâgnage », juge que vous devez « reporter votre travail sur autre chose... » et conclut invariablement que « ça n'est pas fini... », ce qui veut dire en bon français : « Ça n'est pas beau, mais ça pourra le devenir... »

Ou bien encore, il vous dira : « Faut voir ça de loin... »

N'importe! la glace est rompue; vous avez maintenant des répondants dans la localité, et si quelque butor vous regarde de travers et s'avise de grogner entre ses dents : « D'où sort-il encore, ce Parisien-là[1], planté sur le

1. Règle générale : pour le campagnard, tout inconnu est un « Parisien ». Quand un paysan constate la présence d'étran-

chemin comme un épanquiau pour faire peur à nos bêtes ? »

« Ce Parisien-là ? répondra aussitôt quelque protecteur inconnu :

« C'est un designeux, va ! C'est pas malfaisant... »

gers dans une des « grosses maisons de l'endroit », il ne manque jamais de dire avec cette façon de parler elliptique qui lui est particulière : « Môssieu Coquard », ou « Mâme la baronne ont des Parisiens. »

VI

Deux moissonneurs passent : ils se désignent l'étranger :

Premier moissonneur. — V'là un homme, il est à l'ombre, ben à son aise, avec un parapluie pour ne pas se gâter le teint... il n'est pas à plaindre, c'propre-à-rien-là ; il n'a pas tant d'mal euq'nous...

Second moissonneur. — Il a du mal à sa façon, il travaille de tête, lui !

Premier moissonneur. — Possible ! mais on s'en passerait ben de ses images, au lieur que c'est nous qui fait le pain... »

Ce sentiment utilitaire se trahit fréquemment dans les propos du campagnard.

Un laboureur s'était arrêté depuis quelques instants près d'un paysagiste qui peignait une vue des bords de l'Oise et s'efforçait de fixer sur sa vivante ébauche les chatoiements de la lumière sur les eaux transparentes. Le cultivateur, tout en regardant courir sur la toile la brosse alerte de l'artiste, se comparait mentalement à *cet oisif* et s'adjugeait *in petto* l'avantage ; mais il était bon prince : « Peuh ! — fit-il en manière de concession, — il n'y a pas de sot métier... »

Il disait juste, car le peintre, c'était Daubigny, et nul n'a plus victorieusement prouvé que le *paysage* n'est pas un sot métier...

Quelquefois le paysan le prend sur un ton de persiflage tout à fait disgracieux.

« A quoi qu'ça sert, ce qu' ous faites là ? est-ce qu'ous ne feriez pas ben mieux de venir m'aider à conduire ma charrue ?

— Comment ! à quoi que ça sert, s'écria le peintre piqué au vif, mais ça sert à nourrir une famille, à élever des enfants... »

Voici bien le plaisant de l'affaire ! c'était un célibataire impénitent, Corot, qui recourait à cette argumentation, la seule d'ailleurs qui eût quelque chance de triompher en pareille circonstance.

Il est vrai que, si Corot n'a pas eu à élever sa famille, il a aidé plusieurs de ses confrères à élever la leur; car après le plaisir de peindre, il ne connaissait pas de joie plus douce que d'employer à faire le bien l'or que monnayait son pinceau.

VII

Rendons-lui cette justice, le cultivateur est rarement hostile à l'artiste. Dès qu'il a reconnu chez ce dernier un travailleur « en plein air » comme lui, sa défiance des premiers jours se change en une sorte de sympathie. Il semble aussi que la solidarité de la blouse les rapproche. Sans doute il n'est pas toujours prudent de poser le pied sur le pré d'autrui : il est des propriétaires jaloux capables d'aposter le garde champêtre tout exprès pour verbaliser contre vous à la moindre apparence de délit; mais c'est là l'exception, et vous ne rencontrez la plupart du temps que gens disposés à la bienveillance.

Encore ne faut-il pas que l'artiste croie que l'amour de l'art justifie tout. Il est parfois dangereux de heurter les idées du campagnard jusqu'à pratiquer l'escalade sous ses yeux. Léopold Desbrosses en fit un jour l'expérience.

Léopold Desbrosses est un agréable paysagiste d'impressions ; c'est le frère de Jean Desbrosses qui se plaît à dévoiler, dans ses tableaux, les mystères de l'heure du berger, et qu'on pourrait nommer le Millet des amoureux de village.

Or, il arriva qu'un jour, dans un petit pays des environs de Paris, Léopold Desbrosses s'était hissé sur un mur, et plongeait son regard dans un parc aux ombrages séculaires, où des arbres d'un grand style dessinaient des paysages arcadiens.

Des cris et des vociférations retentirent bientôt dans la plaine sans qu'il s'émût de leur menaçant *crescendo;* mais une pierre qui siffla à son oreille vint l'arracher brutalement à ses contemplations. Il saute, se voit investi par une meute de paysans exaspérés; et je ne sais vraiment ce qui fût advenu de notre paysagiste s'il n'avait pu fort heureusement se réclamer d'un notable de l'endroit chez qui tout s'expli-

qua. Une bande de maraudeurs « exerçait » depuis quelque temps dans la localité et s'était particulièrement distinguée dans le domaine que Desbrosses examinait tout à l'heure, de son poste d'observation, avec une attention sur le mobile de laquelle il était permis de se méprendre.

Heureusement l'on rencontre aussi des Mécènes au village, et je goûterais assez leur manière de protéger les arts.

Certain meunier aperçoit un peintre installé devant son moulin. Il l'aborde, et c'est plaisir d'entendre les naïves exclamations par lesquelles il salue, à mesure qu'ils naissent sous le pinceau, la vanne et la roue à demi cachée dans les pilotis, et les saules au bord du canal, et le rayon de soleil qui donne à tout cela la vibration et le frémissement. Tout à coup il court au moulin et revient avec un magnifique poulet qu'il prie en grâce le peintre de vouloir bien accepter. Un refus eût navré le pauvre homme; Corot, — car c'était lui, — prit le poulet à la condition que le meunier en viendrait manger sa part; et un verre de vin cimenta une sympathie qu'une commune attraction pour le moulin avait déjà si doucement éveillée.

Le verre de vin! quel précieux agent de sociabilité, n'est-ce pas? Toutes les conditions se confondent en trinquant. Si désintéressés que soient les mille petits services que vous rendra le campagnard, les scrupules de sa délicatesse s'humanisent devant une bouteille, et il permettra toujours à votre reconnaissance de se traduire par un verre de vin. Mais notre paysan n'est pas de la race famélique du paysan italien. Un abîme les sépare; un trait suffira pour le démontrer.

Harpignies, pendant son dernier séjour en Italie, peignait, près d'Ariccia, une vue de la campagne romaine. Il s'était placé dans une pièce de vigne où il oublia, le soir, brosses et pinceaux qu'il avait enveloppés d'un chiffon dans l'intention de les nettoyer au logis.

Le maître du champ, — un propriétaire, s'il vous plaît, — trouve le paquet, et avec cette serviabilité qui distingue les mœurs italiennes, il s'empresse de le rapporter au peintre qui le remercie vivement...

Puis, s'avisant que jamais pièce de monnaie n'offensa les susceptibilités d'un Italien, — fût-il ou non propriétaire, — Harpignies

rappela le *contadino* et lui glissa vingt *bajocchi* dans la main...

— *È poco, signor!* fit le drôle en empochant la pièce et en s'inclinant d'un air d'obséquiosité railleuse.

VIII

Quatre heures sonnent à la maison commune. Un essaim de gamins s'échappe bruyamment de l'école comme une tapageuse volée de moineaux d'un buisson. Ils ont aperçu le paysagiste et viennent se ranger autour de lui. Le cercle se tient d'abord à distance respectueuse, puis il se rapproche et se resserre insensiblement au point de gêner la liberté d'action du peintre qui, après des sommations restées sans effet, se voit contraint de dissiper le rassemblement à l'aide de son appui-main, et de tatouer de bleu de Prusse les plus tenaces.

Au silence succèdent bientôt, dans le groupe, des chuchotements sourds jusqu'à ce

que le plus hardi se décide à prendre la parole :

« C'est y biau! hein, Zidore? C'est pas toi qu'en ferait autant?

— Eh ben, et toi, gros malin?

— J'ai pas appris, moi!

— Te moque pas des autres, pour lors...

— Vois-tu les belles couleurs, Gugusse? — Y en a de toutes les couleurs.

— Alles sont ben pu belles comme ça, qu'sus son tableau, parai?

— Ben sûr...

— Tiens! c'est la grange au père Barriquet qu'y fait, c't homme-là!

— Ouais! t'as vu ça, toi; c'est le fournil à ma tante Crépin.

— J' te dis que si...

— J'te dis qu'non... »

Distribution de calottes, bousculade et conflagration générales. Le peintre commence à perdre patience; au moyen de quelques paternels coups de pied, visés avec prudence dans les régions prédestinées à ces sortes de corrections, il envoie les combattants décider un peu plus loin si c'est à la grange « au père Barriquet » ou au fournil « à la tante Crépin » que son pinceau a donné la préférence.

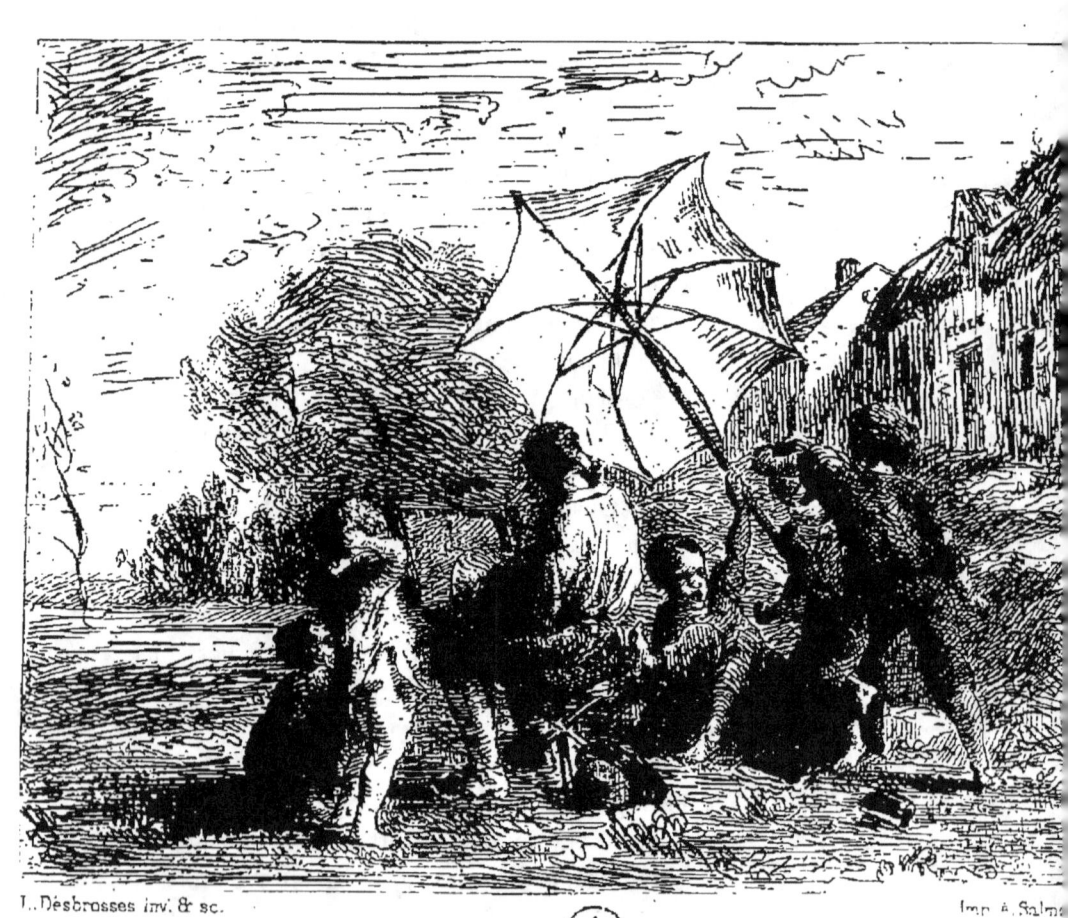

Le peintre Harpignies essaya à Plagny, village des environs de Nevers, un autre système qui lui réussit.

Un jour qu'il se voyait complétement cerné de ces spectateurs incommodes et qu'il désespérait de s'en débarrasser, il prit bravement le parti de peindre une suite de croquis d'après ces turbulents modèles, et composa les *Petits Maraudeurs,* l'*École buissonnière,* le *Passage du Régiment,* charmants tableaux qui fondèrent sa réputation. Cela rendit Harpignies si cher aux bambins de Plagny qu'il ne pouvait plus faire un pas sans que la marmaille du village lui fît escorte, et qu'il se vît obligé de se dépayser, l'été suivant, pour se dérober à leurs bruyantes ovations.

IX

Un bourgeois en promenade aperçoit le peintre. Doué d'une respectable obésité, il s'avance gravement avec une lenteur solennelle. Le peintre brosse *con furore...*

Le bourgeois, après avoir regardé pendant quelques instants :

« C'est une bien belle chose, môssieu, que le culte des beaux-arts... Dire que nous avons des personnes assez peu soucieuses de s'instruire pour passer près d'un artiste sans s'arrêter!... — Eh bien, moi, môssieu, je ne suis pas comme cela, et le plaisir de vous voir peindre ne pourrait jamais m'ennuyer... Il est fâcheux qu'en quittant les affaires, je ne me sois pas

créé un petit talent d'agrément comme le vôtre. Mais chacun se distrait comme il peut!... Moi, je m'amuse à frotter à la maison... Que voulez-vous?... Il faut bien avoir l'esprit occupé... »

*
* *

M. D..., peintre amateur, fort estimé en sa qualité d'ancien notaire royal dans la petite ville de C..., avise un jour sur les ruines du vieux château un artiste *étranger à la localité*. Il s'approche, regarde, et jugeant d'un coup d'œil capable à qui il a affaire :

« Vous êtes sans doute peintre amateur? dit-il avec une nuance de dédain peu flatteuse.

— Pardon, monsieur, répondit le paysagiste avec une fine modestie, j'en fais mon état...

— Le malheureux! pensa notre compatissant bourgeois en s'éloignant; il ne doit pas dîner tous les jours, celui-là! »

Ce malheureux, si fort à plaindre vraiment, — c'était Corot!

X

Parfois le peintre entend bruire derrière lui le frémissement soyeux des toilettes élégantes. Ce sont des dames en exercice de villégiature. Elles vous décochent en passant un coup de binocle dédaigneux, — histoire d'affirmer leur supériorité sociale par de petits airs impertinents, — ou pour peu que vous leur ayez été présenté l'hiver à Paris, il n'est pas d'instances qu'elles ne feront, avec toutes sortes d'éclats de voix suraigus, pour vous arracher à l'indépendance de votre vie d'auberge [1]. — Un

1. Hauteur ou familiarité, pas de milieu. Ainsi le veulent les mœurs modernes que le *cant*, les bains de mer et les villes d'eaux nous ont faites. Que cela est loin de la vieille politesse qui avait

artiste, cela fait bien dans un château... cela remplace le petit abbé de nos aïeules... Mais le paysagiste ne cède pas facilement sur ce chapitre; il a peu de goût pour le *high-life :* ce sont bonnes fortunes qu'il laisse volontiers au peintre d'histoire. Il donnera une médiocre opinion de sa galanterie assurément, mais il échappera ainsi à cette inévitable mystification que de trop zélées châtelaines ne manquent pas d'infliger à leurs hôtes artistes. Vous le connaissez tous, ce site étourdissant qu'elles vous eussent conduit admirer de gré ou de force : c'est un plateau fort élevé, d'où l'on aperçoit dix-sept villages, pas un de plus, pas un de moins...

Si vous n'avez pas su résister à des invitations trop pressantes, vos gracieuses cicérones vous conduiront triomphalement voir l'endroit réputé du pays, but obligé de toutes les promenades de famille, à six lieues à la ronde, théâtre consacré de tous les dejeuners champêtres.

« C'est une véritable petite Suisse », vous diront-elles de leur air le plus aimable.

pour principe l'affabilité envers tout le monde, mais à doses savamment nuancées !

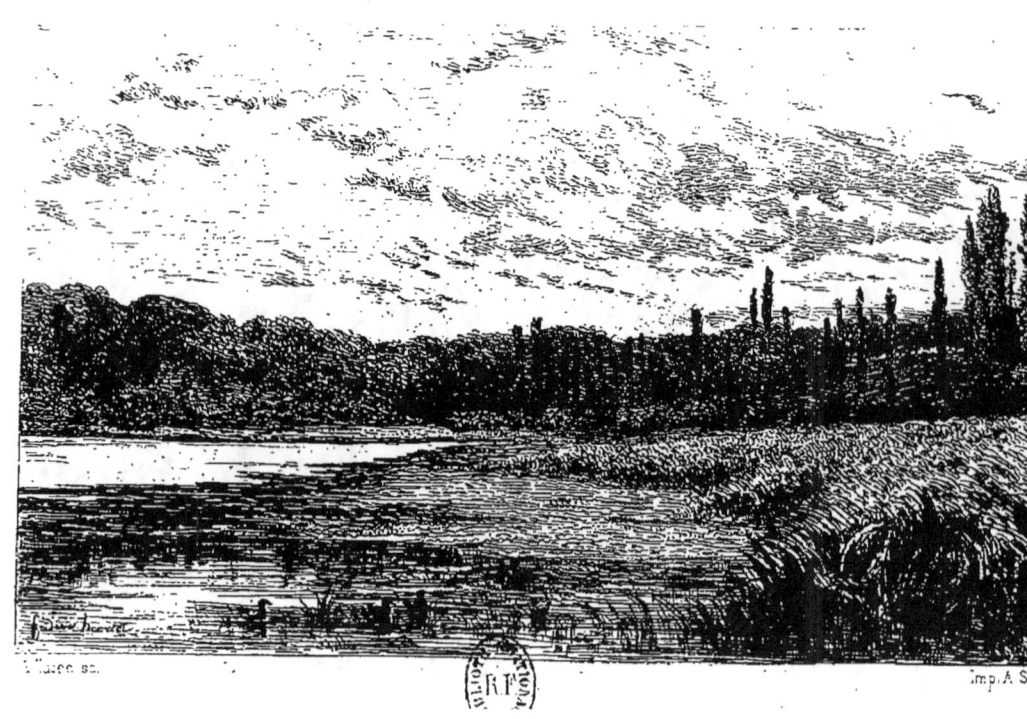

Une petite Suisse! tel est en effet, pour beaucoup de gens, le *nec plus ultra* du pittoresque ; mais l'artiste, pris au piége, envoie tout bas à tous les diables les « petite Suisse » et les panoramas.

Faute d'une initiation, à laquelle ils résistent d'ailleurs, car ils ont trop bonne opinion d'eux-mêmes pour se confier, les gens du monde ne voient guère dans l'art qu'une question de main-d'œuvre. Ils sont toujours portés à croire que l'intérêt d'un tableau est en raison directe de la multiplicité des épisodes qu'il représente, et de l'étendue des horizons qu'il embrasse. Ils ne se doutent pas que le plus merveilleux panorama ferait la plupart du temps un pitoyable tableau. Un panorama ne présente généralement pas cette assiette de plans, ces convergences de lignes, cette unité de composition, cette concentration de l'intérêt qui sont les lois essentielles du tableau. Le thème le plus simple, au contraire, suffit au peintre de génie pour créer un chef-d'œuvre.

Ce buisson, devant lequel vous avez passé tant de fois sans le remarquer, vienne Ruysdaël qui, lui, saura le voir à l'heure et sous le ciel qui conviennent, et vous admirerez dans sa

toile ce qui, dans la nature, vous laissait indifférent. C'est que l'âme du peintre, en s'emparant de ce buisson, l'a dramatisé en quelque sorte ; et cette part d'interprétation qu'apporte le sentiment personnel de l'artiste, jointe à la respectueuse sincérité de l'imitation, produisent précisément ces pages expressives devant lesquelles vous ne songez plus à vous demander si l'horizon en est plus ou moins vaste ou borné. Tant il est vrai qu'un tableau est une pensée aussi, et que l'artiste ne cherche pas seulement dans la nature un site, mais une émotion. C'est pour cela qu'il ne peut pas être guidé dans ses recherches, ni contraint dans ses admirations, et que nous ne devons jamais nous interposer entre la nature et lui.

XI

Voici notre paysagiste blotti dans un chemin creux, bordé d'un mur en pierres sèches où s'accrochent le lierre et la mousse. Des pommiers trapus, des haies laissées à leur libre végétation enchevêtrent leurs ramures capricieuses au-dessus du chemin. A travers les trouées du feuillage on aperçoit les bleus profonds du coteau boisé qui ferme l'horizon, et de ces verdures puissantes se projette le clocher du village, que sa vétusté pittoresque revêt, au soleil, de tons éclatants.

Le peintre, de sa brosse vaillante et inspirée, s'efforce de saisir l'insaisissable, de traduire l'impalpable, de jeter sur son œuvre le frisson

de la vie. Il est dans une de ces heures fortunées où l'audace réussit, où chaque touche porte coup, où l'œil et la main sont à l'unisson. Ardent à son but, il a oublié le monde; mais le monde ne l'oublie pas et lui apparaît bientôt sous la forme d'un paysan.

« Ah! monsieur, c'est pas pour dire, mais c'est l'année qui vient qu'ous aureriez dû tirer not' clocher en portrait. Les maçons vont se mettre après à la Saint-Jean. C'est monsieur le maître (l'instituteur) qu'a levé les plans : ça coûtera bon à la commune; mais, dame! j'aurons un clocher comme y'n n'ont pas au chef-lieu. »

XII

La plaine et les bois ont aussi leurs *gêneurs* et leurs importuns. Tantôt c'est un paysan qui s'installe à poste fixe auprès du peintre et s'obstine à lui raconter l'invasion de 1814. Le peintre, attentif à son travail, ne perçoit de cette narration que le nom de RAGUSE, fréquemment répété avec un formidable accompagnement d'imprécations.

Tantôt c'est ce diable de père Toubard, qui paraît tenir absolument à vous confier ses petites combinaisons d'intérêt, — sans doute pour avoir le droit de vous interroger à son tour. En attendant, il vous explique comme quoi, « en vendant son clos au voisin qui lui en

offre mille écus, il placera son argent à *visager,* vu qu'il connaît à la ville un homme qui fait la banque et qui vous donne dix du cent un coup que vous avez cinquante ans... » — Or le compère jouit largement de ce dernier avantage.

Mais on n'en est pas quitte à si bon marché avec le père Toubard! Il ne vous lâchera plus maintenant qu'il n'ait sondé le fond de votre sac. « Êtes-vous *argenteux,* oui ou non? avez-vous du bien? gagnez-vous gros? » Tel est le point qui doit décider de sa confiance, et sur lequel il sera bientôt fixé, ne vous en déplaise, dût-il, pour y arriver, vous offrir un verre de cidre : — IN VINO VERITAS! — Et vous ne pourrez vous fâcher de ses questions, tant il saura les envelopper de délicates précautions oratoires.

« Vous allez dire que j'sons ben curieux?... Sans doute qu'ous faites ça pour vous amusè?

— Ça m'amuse, c'est vrai... Et puis, ça paye mon terme...

— Vous me répondrez peut-ête qu'ça ne me regarde pas?... mais immanquable qu'c'est le gôvernement qui vous achète ça? »

Le peintre, qui n'a pas encore mordu au gâteau des commandes officielles, paraît flatté

de cette supposition. Il n'y a pas de quoi pourtant; car, dans la pensée du père Toubard, il n'y a que le gouvernement qui puisse être assez... bon enfant pour payer des choses pareilles...

Le peintre, avec une nuance de vanité satisfaite. — Le gouvernement quelquefois et aussi des particuliers...

Le père Toubard. — Des Parisiens, immanquable! — Ces Parisiens, ça ne connaît point le prix de l'argent... »

XIII

Le paysagiste, après sa séance, entre volontiers chez le campagnard, sous prétexte d'allumer sa pipe ou de demander tel renseignement dont il n'a que faire, mais en réalité pour inventorier d'un coup d'œil furtif le mobilier rustique et découvrir sur les dressoirs la pièce rare, *rara avis*. Car tout artiste est doublé d'un collectionneur, et le paysagiste, à qui sont interdites les coûteuses fantaisies de la haute curiosité, se rabat philosophiquement sur le saladier à fleurs et l'assiette à coq.

« Ah! vous êtes pour la dessinature, — dit la mère Boutry en lui donnant du feu. — C'est censément eune représentation qu'ous faites

ed' not' pays? — Nous avons le p'tit Polard, l'horloger, il tire aussi le monde en portrait, lui...

— Un photographe, sans doute.

— Et vous, monsieur, êtes-vous aussi horloger?

— Je ne saisis pas quel rapport...

— Dame! le p'tit Polard...

— Ah! oui, c'est juste; le petit Polard, qui est horloger, tire le monde en portrait; donc moi, qui suis peintre... Eh bien, oui! ma brave femme, je connais un peu le grand ressort; qu'y a-t-il pour votre service?

— Y a qu'not' coucou ne va pas... »

Le peintre a déjà escaladé une chaise, ouvert la boîte, et il s'apprête à faire rentrer la petite aiguille dans le bon chemin.

« Minute! Combien qu'vous me prendrez, d'abord... parce que si vous êtes pus cher que le p'tit Polard...

— Je ne vous prendrai rien, ma petite mère, rien que cette assiette que j'aperçois au-dessus de la cheminée et que je vous remplacerai par une neuve. Ça va-t-il? »

Au moment où le marché va se conclure, rentre le maître de céans.

« Tiens! dit la mère Boutry à son mari en le consultant du regard, ce monsieur-là veut acheter m'n'assiette ; je croyions qu'il voulait se gausser de moi...

— Qu'veux-tu? Y a des gens qui cherchont comme ça tout ce qu'est vieux. Une idée, quoi! et c't'assiette-là, c'est ancien, ancien... C'est du temps de la République, — l'ancienne, quoi! — Vous n'avez pas vu ces temps-là vous... des temps terribles, auquel on ne pouvait pas bouger ni dire tant seulement un mot sans être traduit devant la guillotine. »

.

C'était, en effet, une assiette dite *à la Convention*, avec date et légende. Un trophée de drapeaux tricolores, avec le bonnet phrygien brochant sur le tout, occupait le fond de l'assiette. Mais la chimie des faïenciers nivernais n'avait pas été à la hauteur de leur civisme ; le farouche emblème avait contracté, sous leur pinceau, au lieu de la couleur écarlate imposée par le dogme républicain, une teinte d'ocre jaune d'un aspect tout à fait débonnaire ; et la petite mèche qui ornait l'extrémité de cette bonneterie patriotique lui donnait un faux air de la coiffe de nuit de M. Denis.

Le père Boutry se faisant un devoir de ne pas influencer la « bourgeoise » sous ce prétexte que « les assiettes, ça regarde les femmes », l'artiste dépose quelques décimes sur la huche et emporte triomphalement sa céramique..

XIV

C'est une des heures les plus délicieuses de la journée du paysagiste, que l'heure du retour. Son attirail si lourd tantôt, ne pèse plus à son bras. Son pas allègre glisse à peine sur le sol, son cœur s'ouvre à toutes sortes d'expansions et d'enivrements et sa songerie court les divines Élysées.

Cependant le tintement lointain de l'*Angelus* rappelle au village les travailleurs attardés, et les cheminées fumantes, en attestant la prévoyance des ménagères, évoquent mille images appétissantes de marmites chantonnant aux crémaillères.

A l'horizon, le couchant semble étaler, tout

exprès pour vous faire fête, ses ors les plus éclatants, ses pourpres les plus splendides. Ce ne sont autour de vous que féeries éblouissantes ; à chaque pas, à droite et à gauche du chemin, apparaissent des décors inattendus, se déroulent des perspectives inaperçues le matin. Les fonds se colorent et acquièrent de la puissance, le paysage se masse et se rhythme. Tel motif, de vulgaire qu'il était quelques heures auparavant, prend du caractère en s'accentuant ; tel autre emprunte son charme au voile dont le crépuscule l'enveloppe, et devant soi l'œil embrasse de vagues profondeurs où s'agitent des mondes. — Le soir, la nature est belle de la beauté infinie parce qu'elle a le mystère ; et pour l'âme humaine, qui veut toujours sa dose d'inconnu, le mystère, c'est l'émotion, c'est le rêve, c'est la poésie.

Le peintre s'assimile toutes ces splendeurs, dans un énergique effort de compréhension, et il lui semble vraiment que tout cela se peindrait tout seul.

« Oh ! si ma boîte était ouverte ; si j'avais seulement cinq minutes devant moi, ces tons à la fois profonds et transparents, rompus et

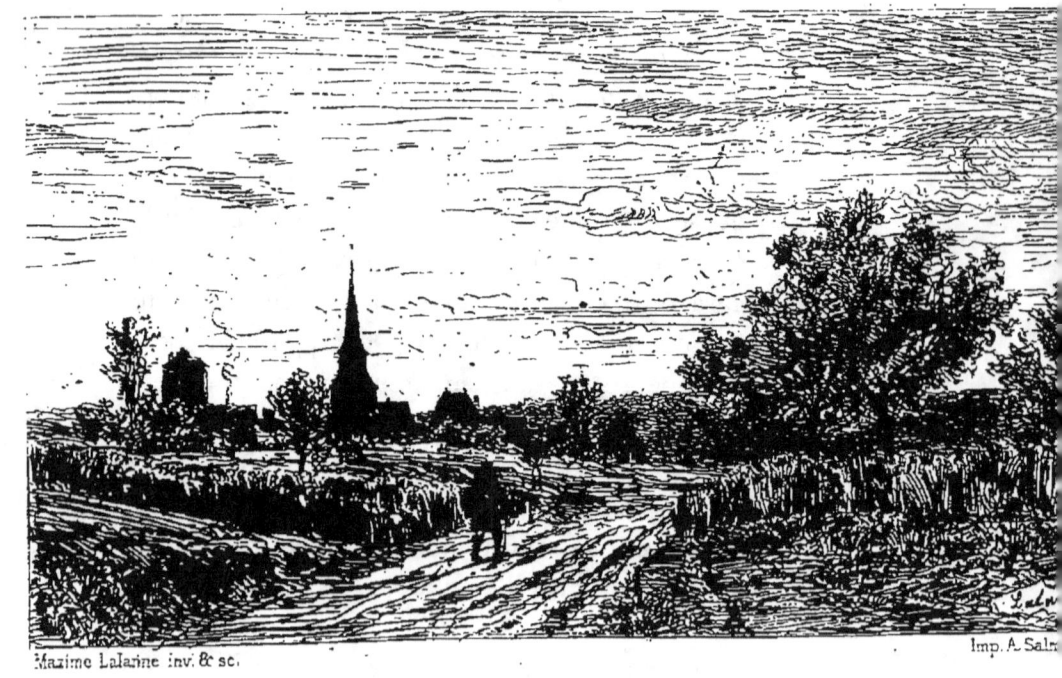
Maxime Lalanne inv. & sc. Imp. A. Salmon

vigoureux, je sais bien, moi, dans quels tubes je les trouverais!... »

Tout à l'heure, il eût volontiers brisé ses pinceaux de dépit de se voir si loin de son modèle, mais en ce moment il ne doute plus de rien : Gusman ne connaît plus d'obstacles. Il semble que la Muse de la peinture lui ouvre toutes grandes les portes d'or de l'Idéal et lui révèle les arcanes du grand art.

C'est que cela coûte peu à l'imagination, de concevoir les chefs-d'œuvre! c'est que le rêve qui n'a pas à compter avec les entraves matérielles, le rêve, absolu dans sa notion instantanée du beau, est aussi enivrant que l'incubation est longue et douloureuse! Mais quand l'idée a besoin, pour s'incarner, du concours de la volonté, quand le rêve devient labeur, ce ne sont plus alors le plus souvent que désertions et défaillances...

XV

Parfois les admirations du paysagiste, détournées par les énervantes langueurs du soir de leur direction habituelle, prennent momentanément pour objectif quelque brune faneuse, en chemisette et jupon court, qui revient des champs, le fauchet sur l'épaule. Chemin faisant, on lie conversation; car on n'évite plus le « dessineux » depuis qu'on le sait inoffensif. — Inoffensif! ne vous y fiez pas trop, ma belle enfant!

Ce n'est pas que j'hésite à viser au paysagiste son certificat de moralité. Sans parler de son goût à voir lever l'aurore, qui établit déjà en sa faveur de fortes présomptions de vertu, le

paysagiste mène aux champs une vie heureusement contrastée d'activité et de contemplations qui lui font une salutaire hygiène, garantie de mœurs pures. Il n'y a pas d'exemple, — paraît-il, — qu'on ait jamais eu à déplorer le moindre écart de la part d'un paysagiste engagé dans les liens de l'hyménée... Mais il y a la variété célibataire; celui qui appartient à ce sous-genre est bien capable assurément d'appliquer, en matière de galanterie, ses principes réalistes. Il cultive à l'occasion la pastorale en sabots; tant pis pour elle si l'hamadryade du cru, séduite par ses charmes exotiques, s'enfuit agaçante et folle, sous les saules

. *et se cupit ante videri.*

Quelquefois le paysagiste rend, à bon escient, de petits services qui ne sont pas absolument désintéressés.

« Eh! ma blonde, que faites-vous donc là si tard?

— J'finissons de charger nos pomm'-ed-tarre sus not' biaudet, sauf vot' respect.

— C'est lourd ça, des pommes de terre...

— Dame! oui, m'sieu... »

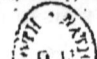

J. Desbrosses inv. & sc. Imp. A. Salmo

Et le paysagiste de donner lestement un coup de main. Puis il continue sa route, non sans avoir escompté la reconnaissance de la rieuse enfant sur ses bonnes joues fraîches.

XVI

Les frimas chassent, en novembre, l'hirondelle et le paysagiste. Mais il est des cœurs vaillants que ne sauraient décourager les chutes les plus soudaines du centigrade. Eugène Lavieille a toujours été un des plus intrépides parmi ces chevaliers sans peur de la palette et de la brosse. Aussi à la Ferté-Milon, où il conquit ses chevrons de paysagiste, ne le désignait-on pas autrement que par ce sobriquet peu charitable, le *fou*, tant on trouvait insensée son impassibilité à braver les froids les plus sibériens.

Fou! oh! que non pas! Ne sait-il point que

la nature garde, pour ceux-là mêmes qu'elle éprouve le plus rudement, son charme le plus attendri, ses colorations les plus blondes et les plus délicates? Est-elle jamais plus belle que lorsque la bise de novembre échevèle les rideaux de peupliers, quand les brumes argentines noient dans d'exquises indécisions les ombres douces et les douces clartés; quand les arbres dépouillés brodent sur le ciel leurs désespérantes guipures! C'est la symphonie de l'hiver qui commence. Le vent promène à travers la plaine morne sa plainte solennelle; les nuages au mouvement grandiose balayent les ciels profonds; la pluie estompe les masses du paysage dans la chromatique des tons gris; les soleils roses irisent les neiges diaprées et leurs pâles rayons éclairent ces majestés et ces désolations de leur joie mélancolique. Oui, qui ne sait de la nature que les gaietés du renouveau et les luxuriances de l'été, n'a lu que la moitié de cette épopée en quatre chants, dont les deux derniers, — l'automne et l'hiver, — sont les plus attachants et les plus sublimes! L'hiver, la nature a la grâce encore et, de plus, elle a les larmes. Elle est en rapport plus direct et plus intime que jamais avec l'âme humaine par la

souffrance. Aussi ses vrais amants l'aiment-ils jusqu'au renoncement, jusqu'au sacrifice, jusqu'aux rhumatismes, au catarrhe et à la phthisie ! Voyez plutôt notre pauvre Chintreuil, ce saint Jérôme du paysage.

XVII

L'artiste que son goût ou son caprice conduisent sur le littoral de la Manche ou de l'Océan peut s'y livrer à une intéressante étude sur la politesse des hôteliers considérée dans ses rapports avec le zodiaque. Si vous vous présentez avant le solstice d'été, vous êtes accueilli avec un empressement obséquieux en dépit de votre tenue plus que négligée et de votre mince bagage ; mais quand la belle saison ramène la clientèle élégante des baigneurs, l'hôte, devenu soudain important et renfrogné, vous toise impertinemment en vous renvoyant sans façon à quelque auberge de rouliers et de colporteurs.

Un aimable paysagiste que son amour de l'art a conduit déjà sous bien des latitudes, Daliphard, s'est un jour spirituellement vengé de ces façons malséantes autant qu'inhospitalières. Il se présente harassé, crotté, le sac sur le dos, à l'hôtel ***, à Dunkerque! Il venait à pied de Hollande, étape par étape, et gagnait *sa* Normandie, à petites journées, en suivant les côtes.

« Il ne nous reste plus aucune chambre de libre, lui dit sèchement l'hôtelier; mais, — ajoute-t-il d'un ton dédaigneusement protecteur, — vous trouverez de la place au Lion-d'Or; c'est moins cher qu'ici et vous y serez bien.

— Merci de l'attention; mais n'y a-t-il pas aussi l'hôtel du Sauvage? »

C'était le grand hôtel du pays.

« L'hôtel du Sauvage! s'écrie le rustaud stupéfié, — c'est le plus cher de la ville!

— Peu importe, s'il en est le meilleur... J'attends aujourd'hui une malle que je me suis fait adresser ici, tant j'étais loin de supposer que je ne trouverais pas chez vous une chambre ou un cabinet; ayez l'obligeance de me la faire porter à l'hôtel du Sauvage. Voici mon

nom; » — et il écrit : Édouard d'Aliphard.

Déjà le maître de l'hôtel, un peu inquiet, se demandait s'il ne venait pas de faire quelque sottise. Ce petit d sournois, cette apostrophe imposante, ce fier A majuscule achevèrent de le fourvoyer. Il vit dans son cerveau troublé, des couronnes de comte et de vicomte qui dansaient, comme des lutins moqueurs, autour de cette particule magique.

L'hôtesse, qui flairait une maladresse, survient et tous deux de reprendre en chœur :

« Si monsieur veut bien, nous donnerons notre chambre à monsieur pour cette nuit, et demain, justement, nous pourrons disposer d'un appartement au premier qui conviendra bien sûr à monsieur. Monsieur sera ici aussi bien qu'au Sauvage ; nous serions désolés que monsieur pût croire... »

Mais Daliphard s'éloigne impassible et digne, laissant les hôteliers, confus, irrités, amers, exhaler leur dépit par la soupape des récriminations : « Tu n'es pas physionomiste ; j'aurais bien vu tout de suite, moi, à qui j'avais affaire. — Est-ce qu'un colporteur a des lunettes? » Etc., etc. Et ils se disputeraient encore si l'arrivée de l'omnibus qui amenait les voyageurs du train

n'eût forcé l'hôtelier de s'élancer au-devant de la voiture, serviette sous le bras, avec son plus gracieux sourire.

XVIII

C'est le privilége des paysagistes marqués du sceau de la vocation que de faire tourner au profit de leur art jusqu'à leurs distractions elles-mêmes !

Le canotier parisien avait jusqu'ici généralement borné son ambition à de vulgaires exploits couronnés, à Asnières ou à Charenton, de matelote et de petit bleu. Mais le jour où Daubigny s'avisa d'organiser une manière d'atelier dans la cale de son bateau, il ouvrait au *canotage* de nouveaux et de plus glorieux horizons !

Ce fut par un froid matin de novembre 1857 que Daubigny s'aventura pour la première fois à

travers les brumes de la Seine. Son bateau fut baptisé au départ par les quolibets des blanchisseuses du nom de Botin (petite boîte) qu'il conserva depuis. Le capitaine et son mousse, — un mousse qui a brillamment fait son chemin depuis, — avaient arrimé dans la cale un modeste mobilier dont le piteux inventaire donnerait le frisson à un sybarite. Mais s'ils avaient fait une maigre part aux exigences du confortable, ils s'étaient en revanche abondamment pourvus de toiles, panneaux, brosses, couleurs, etc., et quelques réjouissants flacons s'étaient glissés à propos avec le matelas et les casseroles, pour réconforter nos marins après les grands périls et les fortes émotions.

Ainsi vécurent-ils sur le fleuve, brusquement séparés de la vie sociale, seuls au milieu des silencieuses sérénités de la nature, industrieux et libres, comme les héros populaires de Campe et de Foë, réalisant le rêve longtemps caressé du Chien-Caillou de Champfleury.

Tous les ans, au retour de la saison fleurie, Daubigny dénoue l'amarre de son bateau et gagne, le cœur joyeux, les parages de Rolleboise ou d'Auvers qui l'attirent par d'irrésistibles attraits. Tous les caprices de la rive, les

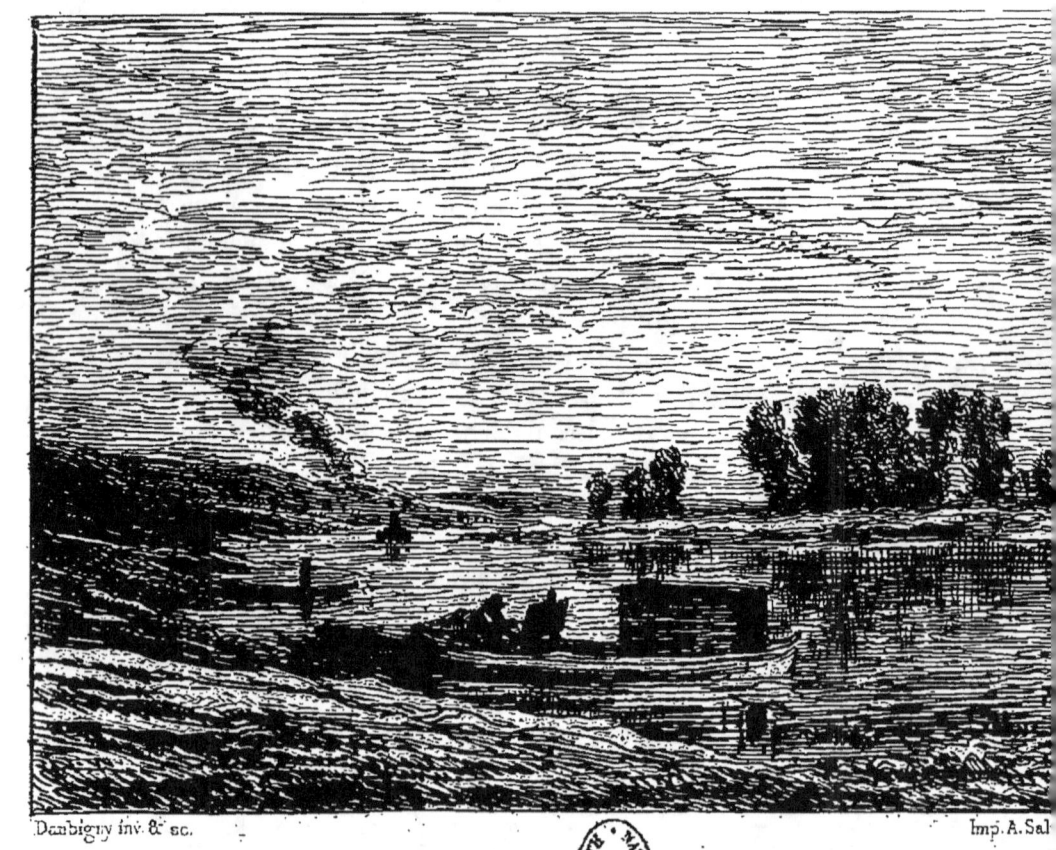

Daubigny inv. & sc.　　　　　　　　　　Imp. A. Sal

limpides paysages aux frais horizons, les villages nonchalamment couchés au bord de l'eau ou pittoresquement accrochés au flanc des coteaux, et ces nombreuses îles aux vertes frondes dont la Providence a semé le cours du fleuve, comme pour en tempérer la majesté par de souriants tableaux, posent tour à tour devant l'atelier flottant du peintre et viennent se refléter sur sa toile comme dans un miroir fidèle.

Ces expéditions ne vont jamais assurément sans de burlesques incidents et quelques plongeons... Plus d'une fois les ébats nocturnes des poissons ont tourmenté le sommeil du peintre. Souvent il a dû partager son unique matelas avec des hôtes incommodes, des rongeurs amphibies auxquels, à tout prendre, Daubigny préfère encore les insectes des auberges. Que de fois aussi, surpris par le passage des bateaux à vapeur, a-t-il dû plier le chevalet en toute hâte et faire force de rames pour éviter les perfidies du sillage! La Seine n'est pas toujours non plus aussi débonnaire que le donne à entendre Mme Deshoulières. Le fleuve a ses jours de colère; parfois la tempête s'abat sur le pont du frêle esquif : l'équipage chavire; pin-

ceaux, études, palette, s'en vont à la dérive, et il faut procéder à un sauvetage général.

Vient encore le chapitre des distractions. Notre paysagiste, — je vous le dis à l'oreille, — pourrait rendre des points au Léandre de la comédie de Regnard. Un jour qu'absorbé dans son travail il avait complétement perdu la perception des réalités qui l'entouraient, ne s'avisa-t-il pas de se reculer pour mieux juger de l'effet de son étude!. heureusement l'hydrothérapie est souveraine contre de pareilles absences...

De sa pointe vive et alerte, Daubigny a raconté, dans une suite d'eaux-fortes aimées des connaisseurs, les divers épisodes de ses voyages. Il n'est pas un amateur aujourd'hui qui n'ait feuilleté cette plaisante et familière odyssée. Il n'est pas un artiste qui ne soit à même de dire, en voyant flotter sur le fleuve cette espèce de maisonnette zébrée de larges raies de diverses couleurs, qui sont comme les chevrons de ses nombreuses navigations : Voilà le BOTIN!

XIX

L'artiste est un explorateur insatiable des pays de l'Inconnu. Tel poursuit sa chimère bleue jusqu'au fond du Sahara; tel autre s'arrête à Montmartre; tandis que ceux-là couraient les coteaux et les vallons, il en est qui n'ont pas franchi les barrières de la grande ville. Ardents à sonder les dessous et les envers de Paris, ces virtuoses de la couleur se plaisent aux abords des cabarets couleur sang de bœuf, près de ces masures de sinistre apparence où grince, accroché à une potence de mauvais augure, le hideux transparent : « *On loge à la nuit.* » On peint, sous ces latitudes, au milieu d'une abjecte galerie de Gavroches étiques, d'Arthurs à

longs cheveux, de Vénus à la chopine; et l'on peut, tout en maniant la brosse, s'initier aux mystères de la *langue verte,* ainsi nommée sans doute par son Vaugelas, Alfred Delvau, parce qu'elle est proche parente de l'absinthe.

La littérature n'a pas échappé à ces curiosités maladives. De hardis plongeurs nous ont rapporté de ces bas-fonds plus d'une perle et d'un corail dont nous avons distrait nos loisirs sans songer au prix qu'avait peut-être coûté leur découverte; car le poëte se fait une habitude de ces sensations âcres et mordantes, et comme un besoin de cette atmosphère impure. Le sens moral s'émousse par l'abus de ces alcools violents. L'écrivain est plus directement exposé que le peintre à ces gangrènes, parce que le premier descend plus avant dans les entrailles de son sujet, tandis que le second s'en tient à ses côtés extérieurs et plastiques. Aussi plus d'un poëte s'est-il enlizé dans ces fanges où son dilettantisme d'observateur croyait pouvoir s'aventurer impunément. Est-ce le danger de la contagion qui irrite, par l'attrait du péril, la fiévreuse ardeur avec laquelle ces alchimistes du pittoresque s'obstinent à la transmutation du laid? S'attache-t-on à son œuvre

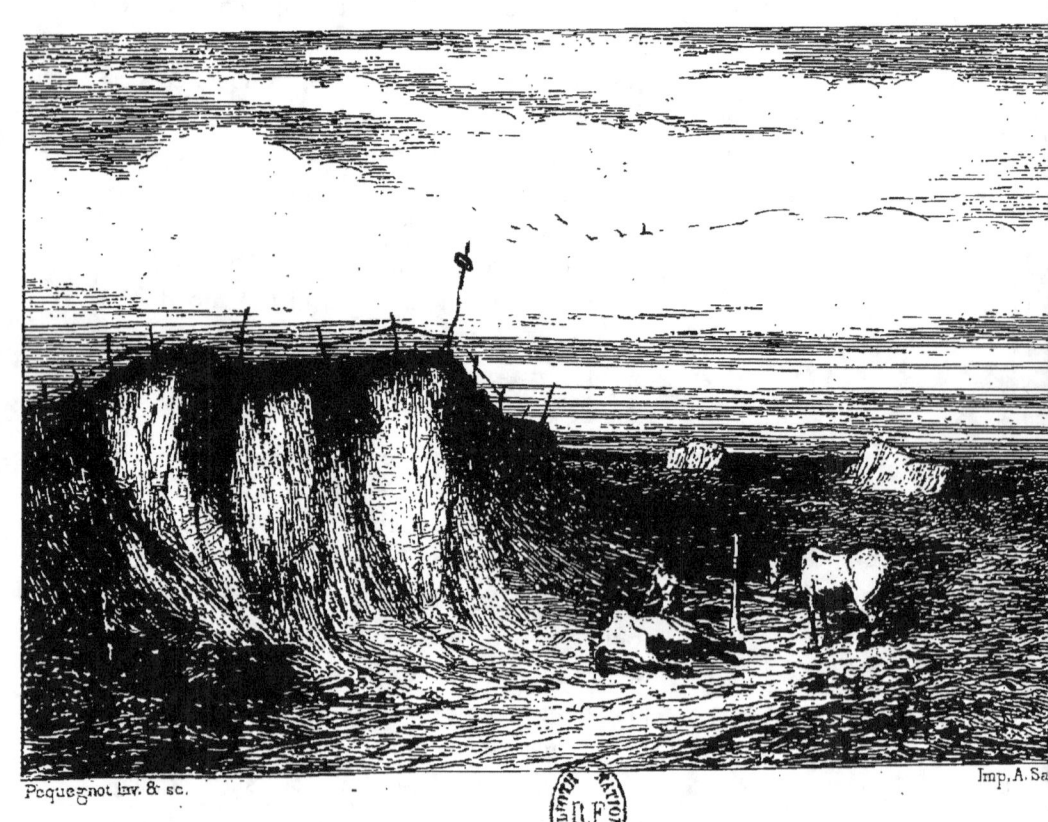

en proportion de la dose de création qu'on y apporte? Toujours est-il qu'une singulière et fatale fascination semble river à jamais à ces contrées malsaines les Christophe Colomb de ces mondes ténébreux.

Un bohème s'était épris d'une si furieuse passion pour Montfaucon, la barrière du Combat et autres lieux circonvoisins, que ses amis désespéraient de l'arracher jamais aux séductions de la voirie. Aussi leur joie fut grande le jour où le peintre leur confia un projet de voyage en Normandie.

La Normandie! ce serait à coup sûr toute une révélation; le talent de leur ami devait infailliblement se régénérer au contact de cette nature opulente. A la nouvelle de son retour, ils accourent impatients de constater une transformation radicale; mais dans les études qu'ils se passent silencieusement de main en main, que reconnaissent-ils? — Montfaucon!

Le peintre, dominé par les impérieuses obsessions de ses souvenirs, insensible aux magnificences qui l'enveloppaient, n'avait eu d'yeux que pour les accidents du paysage qui lui apportaient comme un lointain écho et un vague parfum de Montfaucon.

« Ah ça mais! s'écrièrent ses amis, c'est Montfaucon que tu nous montres là!

— Croyez-vous donc, fit l'autre avec un dédain superbe, que je me serais laissé f..... dedans par les beautés de la Normandie! »

Il n'y avait plus à en douter, le malheureux s'était fait à Montfaucon une esthétique, une synthèse, une théorie!...

Si peu que l'on ait pratiqué les artistes, on sait tout ce que cache d'aberrations et d'impuissance ce mot fatal : la théorie!

La théorie, c'est souvent le point par où l'art confine à l'aliénation mentale...

Un spirituel excentrique, Pèquègnot, a, lui aussi, longtemps exploré Montfaucon, mais sans prétendre l'ériger en système. Il savait du reste que ces partis pris absolus ne sont que le paradoxe du réalisme, et que le réalisme est lui-même un point de départ et non une fin. Sincèrement impressionné par cette nature triste et déshéritée, il venait étudier les grandes lois du décor dans ces excavations gigantesques et ces terrains aux lignes sévères. Il trouvait là ces amoncellements à la Salvator qu'il fût allé chercher aussi bien en Italie si celle-ci avait été moins loin de sa bourse. Aujourd'hui Pèquègnot

est devenu l'auteur très-estimable d'une vaste encyclopédie de l'ornemaniste qui ne sera pas sans influence sur les progrès de nos arts industriels. Il a bien voulu nous redire ici, de sa pointe originale, un de ces souvenirs de Montfaucon qu'il ne se rappelle jamais sans émotion, parce que ce sont en même temps des souvenirs de ses vingt ans!

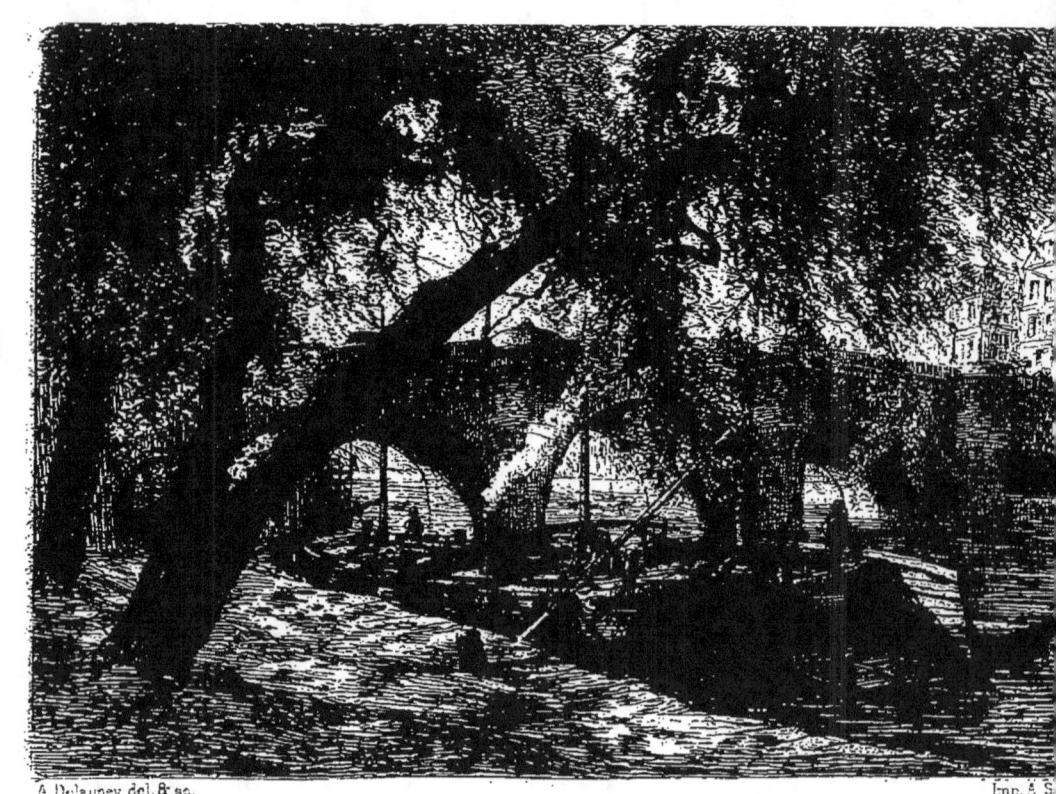

A. Delauney del. & sc. Imp. A. S.

XX

Si Paris a de quoi satisfaire les curieux de réalisme, il offre aussi, tout composés, à l'artiste qui sait voir, des tableaux de grande allure. Lapostolet, un des jeunes maîtres de la nouvelle génération; le paysagiste Lépine, au talent si délicat et si sincère; Harpignies, avec son ferme pinceau d'aquarelliste; Alfred Delauney, avec la pointe du graveur, ont rencontré au cœur même de Paris, sur les quais, le long des berges de la Seine, des compositions bien rhythmées où la sévérité des lignes architecturales contraste heureusement avec des masses de verdure d'un beau caractère.

A l'exemple de Delauney, le méritant auteur

de *Paris historique et archéologique,* plusieurs paysagistes à l'eau-forte, tout en cherchant le pittoresque à travers Paris, ont fait de l'histoire et de la plus intéressante. Dans tous les culs-de-sac, cours, impasses où le marteau de l'expropriation doit passer, on les voit accourir la pointe où le crayon à la main. Ils se sont donné à tâche de conserver les souvenirs d'un autre âge que la démolition disperse, et leurs travaux joignent à un réel mérite artistique la valeur d'un document authentique.

Méryon, qui vécut des années dans les tours de Notre-Dame, Martial, Flameng, Brunet-Debaines, Maxime Lalanne, sont les zélés historiographes du vieux Paris. Je rencontrai un jour ce dernier dans la cour de la Marmite; il était entouré d'une société qui n'avait pas même le médiocre avantage d'être mêlée... Une vieille femme l'avait vu disposer quelques feuilles de papier sur un carton qu'elle prit naïvement pour un éventaire; elle s'approcha de l'artiste :

« Un cahier de papier, s'il vous plaît? fit-elle en présentant une pièce de deux sous.

— Je n'en tiens pas, ma brave femme, — répondit Lalanne en souriant.

— Tu ne vois pas, la vieille, reprit un des

assistants, que ce m'sieu là est de ceux qui noircissent leur papier avant de le vendre, histoire de le vendre plus cher!... C'est pas dans tes prix, va! tu peux les cacher, tes deux ronds!... »

Le dessin de Lalanne, voilà tout ce qui nous reste aujourd'hui de ce cloaque : car la Marmite est renversée... démolie, veux-je dire, — et la Civilisation en a pris possession sous une de ses formes les plus caractéristiques : école et salle d'asile!

XXI

C'est une bien légitime satisfaction, — et qui n'est pas donnée à tous les paysagistes, — de pouvoir se dire en rentrant à Paris : J'ai fait un bon emploi de mon temps. Combien en est-il au contraire qui, en accrochant au mur de l'atelier le maigre bilan de leur saison, se livrent à un pénible retour sur eux-mêmes et font piteusement leur *mea culpa!* Et pourtant leur cœur débordait au départ de généreuses et fermes résolutions! Qu'est-il advenu de toutes ces bonnes intentions? — Autant en emportèrent la fleurette et la brise.

Léon Loire, dans une spirituelle petite composition, fidèlement traduite par A. Portier,

nous montre ici, en regard du peintre studieux, le type exact du paysagiste qui ne connaît pas le prix du temps. Pendant que le premier s'évertue à saisir au passage le nuage qui fuit, le rayon soudain qui éclate, l'autre, étendu sur l'herbe, se livre au culottage de sa pipe, sous je ne sais quel prétexte fallacieux; car le paresseux a toujours mille bonnes raisons de ne rien faire. Certes, il déplore amèrement aujourd'hui le nombre considérable de pipes fumées « en attendant l'effet »; mais il ne peut plus les ressaisir, ces longues heures de *far niente,* vécues horizontalement sur l'herbe, à l'ombre des meules, sur les foins odorants, ou gaspillées plus maladroitement encore à jouer « des consommations » autour d'une table d'auberge! Il a beau se reprocher la criante injustice avec laquelle il rejetait sur l'indocilité du parasol ou sur la prétendue conspiration des éléments la responsabilité de sa mollesse et de son indolence, il est trop tard. Il lui faut essuyer maintenant les semonces et les quolibets de ses camarades.

Le plaisir de se revoir après une longue absence et le besoin de s'entr'aider de conseils réciproques amène en effet, l'hiver, entre les

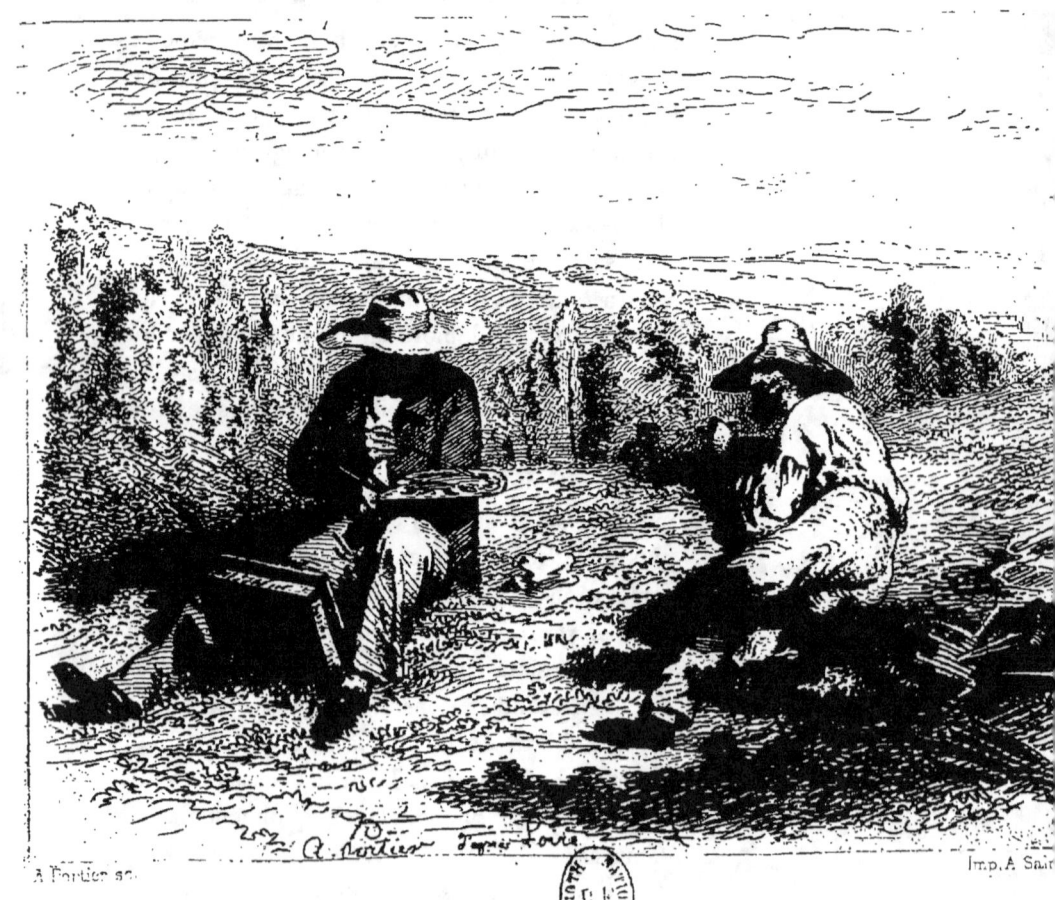

paysagistes, un cordial échange de visites. Maîtres et disciples, — tour à tour juges et jugés, — font chacun leur profit à cette espèce d'école mutuelle où la sincérité est un devoir et la sévérité du dévouement. C'est le quart d'heure de Rabelais du flâneur, et ce moment est d'autant plus pénible pour celui-ci qu'il est obligé de se reconnaître insolvable.

Où il y a remords, on peut espérer du moins qu'il n'y aura pas rechute. Tant qu'il y a combat, il ne faut pas désespérer de la victoire. Mais il est un degré où la paresse n'a plus conscience d'elle-même et où toute lutte a cessé. Cette paresse-là est d'autant plus incurable qu'elle se complique souvent d'orgueil. On s'amnistie avec un paradoxe. — Produire! allons donc, je cherche *des formules!*... Malheureusement la méditation qui n'est pas fécondée par le travail, — son frein et son aiguillon tout à la fois, — flotte dans ces régions vagues où nos facultés perdent vite tout ressort et toute élasticité. On passe alors dans les rêveurs de l'atelier, heureux quand les cénacles des brasseries daignent vous décerner la palme des méconnus.

Nous priions un jour un *sujet* de cette caté-

gorie de nous montrer les travaux de sa « campagne ». Il détacha de la muraille un tableau qu'il nous présenta gravement.

C'était une toile, blanche encore aux deux tiers, où la ligne d'horizon d'un paysage imaginaire avait été déterminée au milieu de légers frottis figurant la zone inférieure du ciel et les arrière-plans des terrains. Quelques martelages informes, brossés d'un ton chaud et vigoureux, repoussaient l'œil du spectateur sur cette fameuse ligne d'horizon où l'auteur, à force de fixer son œuvre avec une persistance monomaniaque, était arrivé à découvrir de vertigineuses immensités.

« Tu n'as pas fait que cela, sans doute?

— Si, répondit simplement le pauvre halluciné avec une conviction touchante, — mais, vois comme c'est CHERCHÉ!! »

XXII

Malavisé le paysagiste qui, rencontrant un site à son gré, dit comme Bilboquet, à propos de sa carpe proverbiale : « Voilà un motif que je peindrai l'année prochaine... » — Il revient en effet à l'échéance, avec armes et bagages, mais quelle n'est pas sa stupeur! Gros-Pierre a abattu ses arbres et Jean-Louis a fait réparer son moulin. La rivière qui dormait paresseusement dans les nymphéas et les fléchières, a été, de par les soins de l'édilité communale, curée, débarrassée de sa verte ceinture et assujettie à la loi de l'alignement; et voilà notre pauvre artiste forcé de reconnaître qu'une ma-

nière de pré Catelan étale aujourd'hui ses grâces de faux aloi là où sa fantaisie rêvait mystère et solitude!

Voué aux ruines par état, le paysagiste n'a de tendresses que pour les murailles lézardées, les bâtiments *en démence* et *en bas âge*, les savards envahis de bruyères; il aime avec passion les chaumes rongés de mousses, les mares bourbeuses, les routes défoncées, les chemins creux aux flancs qui s'éboulent. Le crayon à la main, il pousse jusqu'à la férocité son amour du pittoresque; mais, — il le constate avec douleur, — tous les aspects sauvages ou grandioses de la nature tendent à s'effacer à mesure que la science ne laisse plus aucune richesse du sol inexploitée; à mesure que la civilisation, poursuivant son travail de diffusion et de répartition, uniformise tout sous son niveau : mœurs, costumes, usages, habitations! Il n'est pas une conquête de l'industrie, pas une amélioration matérielle qui ne coûte en effet quelques sacrifices à la poésie des souvenirs ou à l'ordre des beautés pittoresques. Il faut se résigner à ces envahissements du positif, sans nous attarder à de banales doléances sur la poésie qui s'en va... La Poésie! elle est dans le cœur de l'artiste; et

sans vouloir préjuger bien ou mal de l'Idéal
nouveau que nous promet l'avenir, nous dirons
aux fervents de l'art pur, aux amoureux des
vertes églogues : Retrempez-vous sans cesse
au vivifiant contact de la nature, source éter-
nelle du vrai, du beau, du fort. Chantez encore
les bois et les vallons, les naïfs épisodes de la
vie des champs, les belles moissons d'or et les
eaux paresseuses qui bercent la rêverie; il ne
manque point de sentiers perdus, de coins ou-
bliés, où votre inspiration ne risquera pas de
meurtrir son aile contre la cheminée de l'usine,
le poteau du télégraphe ou les noirs tuyaux de
la locomotive!

DEUXIÈME PARTIE

IMPRESSIONS ET SOUVENIRS

DEUXIÈME PARTIE

IMPRESSIONS ET SOUVENIRS

Le souper terminé, — un modeste mais solide souper d'auberge, — nous allumâmes, Léon L... et moi, notre chandelle des six et gagnâmes notre chambre, cette banale chambre à deux lits que tout voyageur retrouvera aisément dans ses souvenirs, et où l'on s'endort si gaiement, après le travail, en rêvant chefs-d'œuvre, commandes, médaille et le reste.

En moins de temps qu'il n'en faut pour le raconter, j'avais jeté bruyamment sur le palier mes gros souliers ferrés et je m'étais glissé sous le drap. Quant à Léon, je le vis avec surprise s'asseoir devant la petite table de noyer et disposer « tout ce qu'il faut pour écrire ».

« Est-ce que tu mets ta comptabilité à jour ? Je serais curieux de contempler un paysagiste passant ses écritures en partie double.

— Enfantillage, vas-tu dire ! mais j'aime à noter le soir l'incident de la journée, l'impression de ma séance, le mot naïf du paysan qui passe, la locution pittoresque qui me frappe par son goût de terroir et sa rusticité ; et puis il y a encore les méditations des jours de pluie...

— Un manuscrit ? mauvaise affaire, mon pauvre ami ! Un peintre qui tombe en littérature, c'est un homme à la mer... Au lieu d'éparpiller nos efforts, au lieu d'exercer concurremment plusieurs facultés différentes, nous devons nous attacher à développer exclusivement l'aptitude spéciale qui nous fait peintres, et, dans cet ordre restreint, la qualité maîtresse qui doit un jour faire notre force. Ne sais-tu donc plus comment nous jugeons, aux Salons, les œuvres de ces peintres à tempérament littéraire, œuvres pondérées avec goût, mais sans accent ni puissance, parce qu'elles se perdent dans une mièvre ingéniosité, et sont conçues, la plupart du temps, sous l'empire de préoccupations étrangères à l'optique particulière du peintre ?

— Je n'aurai pas le mauvais goût de t'opposer l'exemple d'Eugène Delacroix; il semblerait que je prends ma plume au sérieux. Rassure-toi donc, et si tu veux juger toi-même des dangers que ma plume fait courir à mon pinceau...

— Une lecture! et moi qui avais toujours fui les amis qui écrivent!... Après cela, ça m'endormira peut-être.

— Je vais te bercer, sybarite! »

Le lendemain matin, quand l'aube nous éveilla, nos deux chandelles étaient entièrement consumées. Lecteur et auditeur s'étaient endormis avec un touchant accord. Mais le coupable Léon était entré dans la voie des aveux. Il y avait un cahier... bleu ou vert : espérance et paysage. Je le parcourus, et j'en transcris aujourd'hui, avec permission de l'auteur, quelques pages que je vous livre pour ce qu'elles valent, en vous engageant toutefois, cher lecteur, — et j'en parle par expérience, — à ne pas les lire le soir dans votre lit.

I

Bienheureux le paysagiste! Passant tour à tour de l'ardent milieu parisien au calme des champs, des discussions fécondes de l'hiver aux paisibles travaux de l'été, sa vie est une perpétuelle antithèse qui avive singulièrement ses jouissances par le contraste et rajeunit incessamment ses impressions.

Quelque puissantes que soient les attractions que Paris exerce sur son imagination éprise d'art et de poésie, le paysagiste le quitte néanmoins avec joie aux premiers sourires de mai. Car le printemps ramène les vigoureux efforts, les projets ambitieux et les fermes résolutions, et la volonté de se surpasser soi-même, et l'espérance aux ailes bleues.

Alors commence, pour le peintre, ce long tête-à-tête avec la nature qui lui met en l'âme mille joies honnêtes et inspire à son pinceau toutes sortes de vaillantes audaces. Il se plonge, dix mois durant, dans une saine orgie de lumière, de verdure, de senteurs vivifiantes. C'est une fête de tous les jours, où rien ne le distrait de sa préoccupation exclusive, où pas un instant n'est perdu pour l'art; car il n'est pas jusqu'à son repos qui ne soit occupé. Ses heures oisives en apparence ne sont, en réalité, qu'une continuelle méditation. Quand son pinceau s'arrête, son œil travaille encore au profit de la mémoire qui s'enrichit d'innombrables remarques. Il observe, compare, fouille les profondeurs des crépuscules, analyse les finesses des pénombres, caresse les modulations de la ligne, ou suit, rêveur, le nuage frangé d'argent qui glisse à l'horizon. Ces longues et silencieuses extases décuplent la puissance de pénétration de son regard, qui lit dans les nuages et voit dans la nuit.

Que Paris est loin alors! Et que lui font l'écho du boulevard, le mot en faveur, le hochet du jour, maintenant qu'il a coupé l'amarre qui l'attachait à la vie réelle pour voguer en plein

idéal! Quant à moi, dans ces périodes de travail et de contemplation qui élargissent le cœur et surhaussent les facultés, je ne veux rien savoir des controverses qui divisent les hommes, ni des courants d'opinion qui les entraînent. Pas un journal ne vient jeter sa dissonance dans les harmonies dont je m'enivre. J'oublie et je m'abstrais. Le monde se réduit pour moi au petit coin de terre que mon regard embrasse. C'est pour doubler ma vigueur en concentrant mon effort que je restreins ainsi volontairement mon horizon. Si à force d'anéantissement de moi-même et de puissance d'assimilation, je pouvais transfuser dans ma vie la vie même du paysage qui m'entoure et le fixer, sur la toile, ému et frémissant, avec quels élans d'orgueil, ou plutôt, avec quels effluves de reconnaissance je saluerais en tremblant ma victoire!

II

J'aime le langage du campagnard, plein de bonhomie et de malice. Comme il rachète par la saveur de l'expression son ignorance de la syntaxe, et qu'il y a loin de ces locutions rudes et franches à l'idiome goguenard des faubourgs, ou aux perversions de l'argot!

Que de fois, en brossant allègrement ma toile, ai-je pris plaisir aux menus propos des paysans qui s'en vont à leurs travaux! La pluie et le beau temps sont, il est vrai, le thème habituel de ces conversations en plein air. Mais la pluie et le beau temps, c'est le souci constant, l'intérêt capital du paysan; c'est sa vie, son pain, sa fortune ou sa ruine. Que de personnes d'ailleurs, parmi celles qui prétendent à la dis-

tinction, ne sortent guère de ces banalités !
Seulement, elles les débitent la bouche en cœur,
avec toutes sortes de façons et de grâces qui
ajoutent le ridicule à l'insignifiance. Car notre
bourgeoisie moyenne, qui aurait tout à gagner
à rester simple et naturelle, préfère singer
gauchement les sphères supérieures; on se
manière à plaisir et l'on réussit seulement à
contracter certains tics dont le plus agaçant
peut-être consiste en un petit ricanement que
l'on attache, comme une fioriture, à la queue
de toutes ses phrases, et qui a généralement le
tort d'être fort peu en situation. Jugez plutôt :

« Ces pauvres gens meurent de faim...
Ah ! ah ! ah ! »

« C'est désolant ! Ah ! ah ! ah ! ah !... »

Le parler rural ne connaît point ces afféteries. Ce qui lui donne sa vive et pittoresque allure, c'est qu'il prête des sens aux choses du règne végétal et anime jusqu'à la matière. Ses blés, ses foins, ses légumes, ses arbres sont, pour le paysan, comme autant d'amis avec lesquels il languit ou s'égaye, souffre ou s'épanouit. Cette complète identification se traduit, dans son langage, en expressions colorées, originales, pleines de relief.

Quant aux lois de la grammaire, il les traite, cela va sans dire, avec le sans-gêne le plus irrévérencieux.

<div style="text-align:center"><small>Quand on se fait entendre, on parle toujours bien,</small></div>

pense-t-il avec Martine des « Femmes savantes ». Comme elle, il s'inquiète peu que les « genres » et les « nombres » s'accordent ou se gourment. Puis ce sont des mots bizarrement estropiés, ou détournés sans façon de leur acception réelle, des néologismes étranges, des vocables inattendus, des comparaisons à la diable, qui jettent dans la conversation toutes sortes d'étonnements. Tel est, avec ses scories barbares, ce robuste et franc parler, rempli de bon sens, de santé et de joviale humeur. Pour peu que l'on aime le vrai, — et le vrai est la passion du paysagiste, — cela repose de ce verbiage artificiel, surchargé d'hyperboles, digne expression d'une société dupe du « paraître », qui se grise de mensonges, et dont le code et l'évangile tiennent dans un mot : « Éblouissez-vous les uns les autres ! »

III

Le paysagiste ne cherche pas toujours les grands horizons et les lignes solennelles. Souvent, aux abords des hameaux et des fermes, il se plaît à des sujets plus familiers. Il aime à saisir sur le vif les intimités de la vie rustique. C'est une femme qui tire sa vache par la longe en stimulant sa marche paresseuse par un luxe de jurons au moins inutiles ; c'est l'attelée qui rentre à la ferme, réglant son pas lourd sur la lente mélopée du laboureur. Des poules, effrayées par un chien, se fourvoient avec des ébats effarés ; les belles oies blanches s'avancent, en se dodelinant gauchement, sous la conduite d'une blonde fillette armée d'une gaule.

Rien n'échappe à l'œil attentif et impressionnable de l'artiste. Le troupeau qui passe, la porteuse d'herbe courbée sous son vert fardeau, une ménagère vaquant sur le seuil de sa porte, une jeune mère allaitant un enfant, suffisent pour donner leur sens et leur valeur au buisson, à la chaumière, au chemin creux, au pli de terrain, qui sans cela fussent restés sans intérêt.

Parfois une marmotte orangée, un bourgeron bleu, un fichu rouge jettent le piquant contraste d'une note vive dans les douces harmonies du paysage. D'autres fois, des vêtements usés, déteints, sans couleur appréciable, font valoir précisément par leur tonalité neutre et discrète les gaietés du tableau. Est-ce simple effet de la loi des oppositions, ou serait-ce le privilége de la figure humaine, aussitôt qu'elle apparaît, de donner à tout ce qui l'entoure la valeur accessoire d'un cadre?

Oui, dirons-nous, si le théâtre est étroit, si la scène est familière; non, si le paysage s'élève assez haut dans l'échelle de l'art pour être théâtre et drame tout ensemble. Ces conceptions prennent alors un sens général, dans lequel l'homme disparaît et s'efface. Mais par cela seul qu'elles appartiennent à un ordre supé-

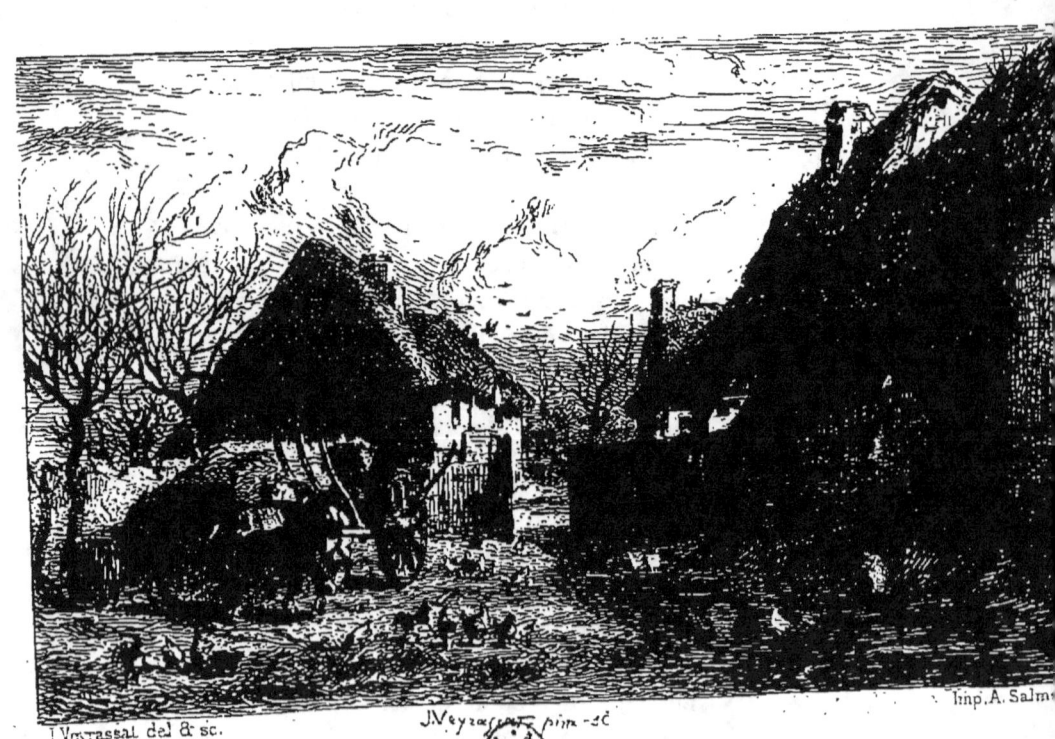

J.Veyrassat del & sc. J.Veyrassat pinx sc. Imp.A.Salmon

rieur, elles restent des œuvres essentiellement humaines par l'émotion et le sentiment. La nature n'est-elle pas un clavier sur lequel le peintre fait résonner au gré de son âme toute la gamme des passions tendres ou violentes, gaies ou mélancoliques?

IV

Beaucoup de paysagistes, pressés de peindre ce qu'ils ont sous les yeux, s'avisent, seulement quand leur œuvre est terminée, d'y placer la figure qui doit l'animer. L'artiste se trouve alors dans les conditions les plus défavorables pour réussir cette figure, qu'il eût dû attaquer hardiment dans l'ébauche. Il lui faut maintenant une expérience consommée, sans quoi ses personnages auront toujours l'apparence de pièces rapportées.

La figure humaine est comme un centre d'attraction, qui absorbe à son profit les détails environnants. Prise dans la masse, elle se lie

naturellement à l'atmosphère du paysage et se trouve, avec tout ce qui l'entoure, dans un rapport exact de dépendance et de soumission ; mais si elle a été vue et peinte séparément, les lois de ces rapports sont inévitablement faussées. Au lieu de faire circuler la vie dans votre paysage, il suffit quelquefois d'une *quille* maladroite pour en détruire l'impression.

Heureux le peintre doué d'un œil assez juste et d'une main assez preste pour saisir au passage, — au vol, dirais-je, — et sans qu'elle s'en doute, la figure que le hasard lui envoie ! Celle-là seule aura la vie et le mouvement, et le coup de lumière, ferme et noyé tout à la fois, qui vibre précisément parce qu'il n'est pas cherché. Quand le paysan sait qu'il pose, il perd aussitôt son allure naturelle et se pétrifie. Si vous priez une villageoise de rester en place pendant quelques instants, elle s'y prêtera volontiers, non sans minauder des scènes de coquetterie du genre de celle-ci :

« Avec ça que j' sons belle ! Ça fera un biau portrait ! »

Vous essayez de la rassurer.

« Peut-être ben aussi qu' vous allez me montrer dans queuque boutique eud' Paris. En v'là

une mal tournée! qu'on dira. Si vous attendiez à demain, j' m'attiferions un brin... »

Vous lui affirmez que c'est inutile.

« Laissez-moi tant seulement mettre un bonnet et passer une jupe... »

Vous avez toutes les peines du monde à lui faire comprendre que vous préférez la marmotte jaune et le molleton gris, et l'on ne sait bientôt plus lequel des deux fait poser l'autre, du modèle ou du peintre.

V

La nature ouvre aux impressions du paysagiste un champ infini. Tantôt les majestueux silences des plaines ou les grandes symphonies des bois élèvent l'âme du peintre aux conceptions de la poésie. D'autres fois, les divers bruits qui révèlent le voisinage des hameaux nous ramènent, par un ordre de sensations tout différent, aux réalités les plus triviales. Ces cacophonies pastorales ont aussi leur côté réjouissant. Elles soulignent le sens du paysage. Ce sont des ruminants qui beuglent dans les étables ; des porcs qui grognent dans leurs abjectes cabanes, en tourmentant de leur groin immonde les ais vermoulus de la porte ;

sur ces basses profondes se détachent, en notes aiguës, le fausset des commères, les jurons des filles de ferme menant les vaches à l'abreuvoir : « Tê ! tê ! ohé, la rouge ! mords-la, capitaine ! » Les chiens aboient, les ânes braient ; les marmots tombent et piaillent, étendus à terre jusqu'à ce qu'une femme les relève ; d'autres, plantés au milieu du chemin, où ils se croient perdus, restent là, immobiles, pleurant et jetant à leur mère, avec une persistance automatique, des appels désolés. Tous ces petits morveux, si roses, si blonds sous le rayon de soleil qui caresse leurs cheveux d'or, se barbouillent avec leurs tartines, se culbutent, se querellent, crient, trépignent, glapissent.

« Viens çà, ici, mon ââmi, viens, mon ange, viens, mon trésor, viens, mon pépin... »

Et l'enfant de ne bouger non plus qu'une borne :

« Vas-tu venir ici tout de suite, monstre d'afant, vilain bêtet... ou le mossieu va te fourrer dans sa boîte !... »

Le « mossieu va te fourrer dans sa boîte » est d'un effet souverain. Les marmailles courent aussitôt se cacher dans le tablier de leur mère, en renfonçant leurs larmes.

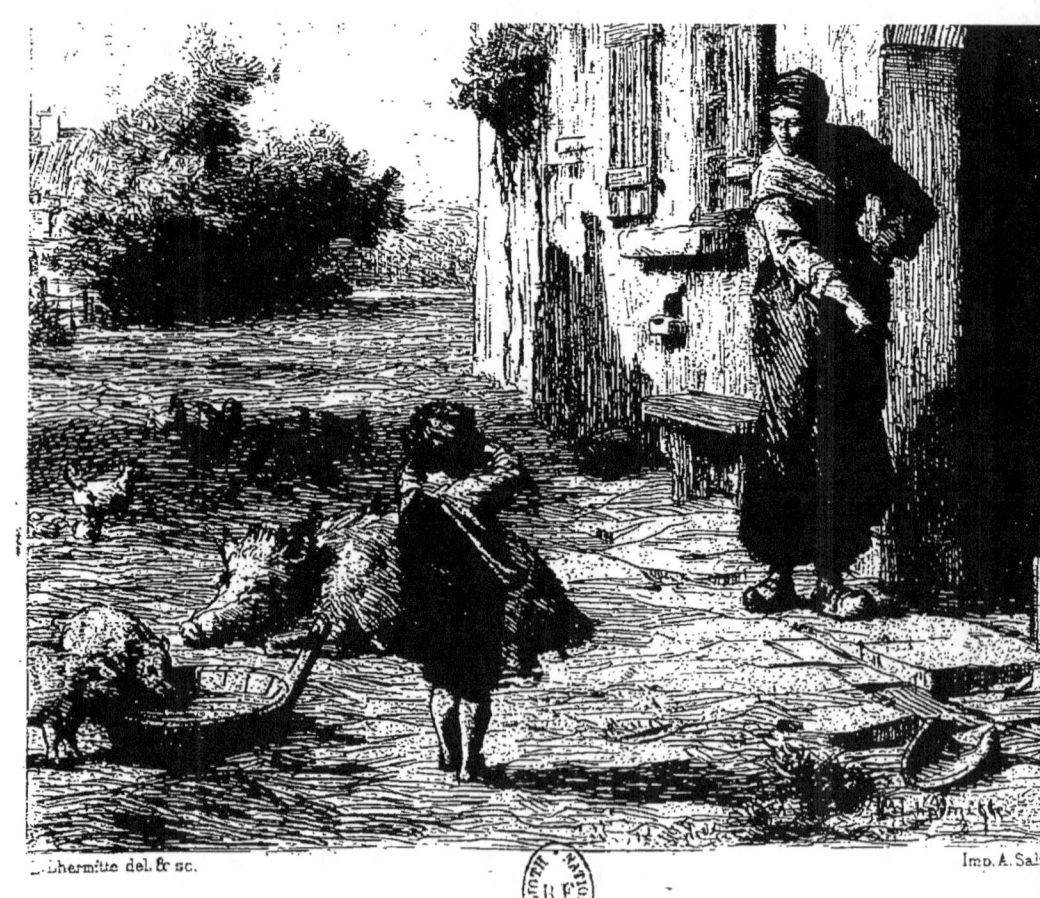

Ces petites scènes montrent le paysagiste sous un nouvel aspect. Le voilà qui double maintenant l'emploi de Croquemitaine; il prête aide et assistance à l'autorité maternelle méconnue; il fera, s'il le faut, sa grosse voix. Les utilitaires nieront-ils encore que nous soyons bons à quelque chose?

VI

Je ne me doutais pas que les classifications sociales applicables à l'espèce humaine s'étendissent aussi à des espèces zoologiques. J'ai reconnu ce matin mon erreur.

Deux vaches paissaient tranquillement au bord de la rivière. Elles étaient grasses et luisantes, fines de jambes et pures de formes, de proportion moyenne, et leur train de derrière était soigneusement débarrassé de ces callosités malpropres dues à l'incurie des paysans. Si lustrées étaient leurs robes, si coquettes leurs têtes blanches et rosées, que je me récriai d'admiration à la vue de ces amours de petites vaches...

« Ah! monsieur », me dit, toute fière, la

bonne femme qui les conduisait, « c'est qu'aussi, c'est des vaches bourgeoises celles-là... »

C'étaient en effet les petites laitières du château; mieux que des bourgeoises, — des vaches du meilleur monde, — comme disent les chroniqueurs du *high life*.

VII

J'ai découvert aujourd'hui un petit vallon, ombreux et frais, tout plein de chants d'oiseaux. Sa solitude est protégée par une impénétrable ceinture de buissons, d'aubépines, d'aulnes et de frênes. Jamais oncques ne vis nid d'amoureux plus mystérieux et d'un plus tendre gazon, et Dieu sait si, dans ses explorations indiscrètes, le paysagiste, — pour qui rien n'est sacré par parenthèse, — en a fait envoler de ces couples en émoi qui dans leur trouble laissent toujours, comme pièce à conviction, quelque mouchoir ou quelque ombrelle!

Au milieu de la double déclivité du terrain, un ravin moussu et pierreux dessine des échan-

crures bizarres, et montre, de place en place, ses escarpements sablonneux. Comme il donne son accent à ce joli motif! Le tronc d'un noyer abattu semblait placé là fort à propos pour me servir de siége. — Décidément, pensai-je, ce serait folie d'aller plus loin ; je m'installe ici. Mais que me veut ce paysan qui se blottit derrière ce saule et paraît m'espionner ? Je dispose néanmoins mon attirail, je plante mon chevalet.
— Tiens ! mon gaillard quitte son embuscade ; il vient à moi...

« Je vous regardions d'y-là, me dit-il, parce que je voulions point vous gêner.

— N'ayez pas peur ; je suis fait à cela.

— C'est ce que j'm'ons dit quand j'ons vu qo'ous travaillez dans les ponté-chaussées... Mais auparavant, ma fine, en vous voyant débucher si subtilement dans le rû, dame! que j'me disions : l'endroit est bien choisi tout de même ; y passe jamais personne par ici ; — peut-éte que ce monsieur-là attend queuqu'un ; — vous m'entendez ben... il ne manque pas de jeunesses de bonne volonté au pays. . . .
. »

Des rendez-vous ! Il y a beau temps que je n'en donne plus qu'à cette belle capricieuse

qui toujours me désespère et m'enchante, me boude et me sourit, me torture et me console... la nature !

Il est vrai de dire que je l'adore et la trahis en même temps; que je l'implore et la maltraite tout à la fois; que je me dis son esclave au moment même où j'en fais ma victime !

Heureusement nos brouilles fréquentes amènent de loin en loin de ces raccommodements inattendus et délicieux qui font oublier toutes les meurtrissures, et nous rendent, alors que nous nous croyions à jamais découragés, brisés, vaincus, nos meilleurs élans et nos plus vaillantes ardeurs !

VIII

Que de gens n'ont jamais songé à regarder la nature, par cette excellente raison qu'ils la voient tous les jours ! Il ne manque pas de peintres non plus qui ne l'ont jamais *vue* que très-superficiellement. Les soi-disant amateurs se montrent aussi fort indifférents à son endroit. Il est vrai que ces prétendus amateurs sont généralement rien moins que connaisseurs. Quand l'amateur n'est pas doué de ce sens délicat et supérieur qui le hausse à la valeur de l'artiste et qui a fait dire à Balzac : « Comprendre, c'est presque égaler », il se fait érudit, tourne à l'expert, s'arme d'une loupe, s'acharne aux monogrammes, retient par cœur les signatures, le

grain des toiles qu'employait tel ou tel maître, le ton habituel de ses préparations, analyse les procédés, traite *ex professo* des frottis, des dessous, des glacis, et, de l'art, ne sait que la cuisine.

Les amateurs de cette sorte ne se doutent pas que l'amour intelligent et raisonné de l'art procède nécessairement de l'amour de la nature. Ils se font un goût de convention dans les galeries de tableaux. Ils ne jugent jamais un tableau par rapport à la nature, mais par comparaison avec les tableaux consacrés, dont ils font gratuitement les prototypes du genre. Malheur au paysagiste besogneux qui veut conquérir les bonnes grâces de pareils mécènes! Il doit peindre *chaud*, en dépit qu'il en ait, et leur assaisonner la nature avec les jus et les ragoûts dont leur œil s'est fait un besoin.

Écoutez-les prodiguer, d'un ton doctoral, leurs « encouragements » aux jeunes peintres qu'ils veulent bien « aider des conseils de leur expérience... »

« La nature est froide, passez-moi là-dessus un glacis de bitume! Voyez Karel Dujardin! Il avait un *faire* chaud. Meublez-moi ce premier plan de chardons et de troncs d'arbres. Étudiez

Winantz; il excellait dans les troncs d'arbres et les chardons; à côté de cet arbre un peu vert, mettez-moi vite un arbre roux, cela fera bien... Prenez garde aux épinards et soignez votre feuillé; votre école moderne ne sait plus piquer la feuille... »

Il en est à qui le soleil paraît pâle, et qui lui préfèrent les feux de Bengale; de tels amateurs peuvent donner la main à ces bourgeois qui trouvent la nature plus belle, vue à travers les vitraux colorés de leurs kiosques!

Cet amour de l'artificiel oblitère le sens de bien des gens. Qui pourrait imaginer jusqu'où peuvent aller les dépravations du goût bourgeois!

Je vis un jour un original qui, le visage injecté, les yeux hors de leurs orbites, regardait attentivement par-dessous ses jambes largement écartées. Il fallait qu'il prît un singulier plaisir à cette contemplation pour supporter si bravement cette posture violente et incommode.

« Eh! que faites-vous donc là? fis-je tout intrigué.

— Je regarde le paysage, répondit-il sans se déranger, — faites comme moi, vous verrez que c'est bien plus beau comme cela. »

Il risquait l'apoplexie, mais il avait l'avantage de voir la nature à l'envers... Il était heureux!

IX

Après les dépravés, les naïfs.

Celui-ci se plaint que les arbres empêchent de voir le paysage.

Celui-là veut vous prouver, le compas à la main, que la roue d'une voiture que vous avez peinte en raccourci est mal dessinée parce que vous ne l'avez pas faite exactement ronde.

Un propriétaire, flatté de trouver son « immeuble » représenté sur votre tableau, demande à y voir à la fois les deux faces, antérieure et postérieure, de sa maison.

Cet autre, absolument réfractaire aux lois de la perspective, n'admet pas qu'un buisson de premier plan s'élève plus haut dans la toile que

la flèche de son village qui émerge de l'arrière-plan. Il vous répétera vingt fois qu' « elle a bel et bien dix toises de haut ».

En ai-je entendu de ces réflexions saugrenues, de ces appréciations grotesques! J'écoute tout cela avec l'imperturbable sérieux de l'homme qui sait combien il est vain de disputer des goûts et des couleurs.

Il y a aussi le particulier qui accroche indifféremment un tableau dans le sens de la longueur ou de la hauteur, sans souci du sujet, selon les besoins, supérieurs, à ses yeux, de la symétrie. Si, croyant à une erreur, vous essayez une observation, il vous répondra le plus innocemment du monde, en vous montrant un autre cadre, de dimensions semblables, placé en regard :

« C'est pour faire pendant... »

Ces bonnes gens ne conçoivent les œuvres d'art que par paires, comme les flambeaux et les potiches.

X

Cela est sain à l'âme comme au corps de partir au travail par de gais matins tout inondés de clartés, de brises et de parfums. Les bouffées d'air vif qui vous fouettent le visage dilatent à la fois les poumons et le cerveau. Je suis de ceux chez qui la locomotion décuple l'élasticité des facultés ; moi qui ne pourrais coudre deux idées avec préméditation et commodément assis à un bureau, je les sens alors affluer rapides et radieuses. Ce matin encore, pendant que je m'enivrais de ces fraîches sensations, mon rêve courait follement à travers les espaces bleus, et les limites respectives de l'idéal et du réel s'effaçaient délicieusement

pour moi dans d'ineffables lueurs d'aurore. Je voyais se déchirer les voiles qui nous dérobent les mondes inconnus, et la boîte osseuse du cerveau, qui souvent pèse si lourdement sur notre pensée, semblait s'ouvrir docilement à son essor.

Le soir, quand j'essayai de fixer les belles visions d'or que j'avais entrevues, je ne pus rien ressaisir. Ce qui m'avait paru perception claire n'était plus que confusion et incohérence. La prédominance du système nerveux condamnerait-elle l'artiste aux dilettantismes de la sensation? ou les élans de la pensée seraient-ils inséparables, chez nous, du spectacle du monde extérieur et de l'exercice des facultés optiques qui constituent notre aptitude artistique! Que sais-je?

Toujours est-il que je rapportai, ce jour-là, une de ces esquisses limpides et vibrantes nées dans la joie et l'épanouissement, où l'artiste met, du premier jet, toute son émotion et toute son âme. Elle semblait s'être faite toute seule... soit qu'au degré d'enthousiasme où j'étais monté, je n'aie pas eu conscience de la tension qu'elle avait exigée, soit que j'aie recueilli, à mon insu, dans une heure de bonne fortune, le

fruit de longs efforts péniblement éparpillés dans cent autres études.

Je n'avais toutefois, en rentrant à l'atelier, qu'un sentiment vague de la qualité exceptionnelle de mon étude. Pour acquérir une certitude, il restait une épreuve décisive : le jugement de mes amis. Avec une unanimité et une soudaineté qui ôtaient à leurs éloges tout caractère de complaisance, ils confirmèrent mes espérances.

« Celle-là est du bon coin, dit l'un. — Comme ça chante! dit un autre. — Est-ce assez mordu! s'exclama un troisième. — A la bonne heure, voilà de la peinture qui sonne!... — Mon cher, décida le dernier d'un ton docte et solennel, ton étude est cousue! »

Jugez de ma joie, mon étude chantait, sonnait et, pour comble de bonheur, elle était cousue. — Ah! décidément, il y a de bons moments dans la vie de paysagiste!

XI

La chromatique des sensations atteint chez l'artiste une octave suraiguë inaccessible aux organisations moyennes. Ce don fatal le voue à d'inévitables alternatives de force et d'impuissance, de vaillances et d'affaissements. D'où cet aphorisme : l'artiste est un être essentiellement intermittent.

Et pourtant, de tous les artistes, les mieux équilibrés, — on m'excusera du moins de le croire, — sont encore les paysagistes. Placés plus près de la nature, ils contractent aux champs le goût de la vie simple et l'indépendance de caractère. Faisant leur part respective à la vie du rêve et à la vie réelle, ils sont

les plus raisonnables de tous les fous et les moins moroses de tous les sages. Voyez plutôt notre illustre et regretté Corot! Corot qui avait réglé si rigoureusement sa vie et qui dut à cette sévère distribution de son temps d'avoir pu tant produire; Corot, poëte à ses heures, et joyeux compère à l'occasion; qui planait dans les Empyrées et retombait gaiement sur terre à l'heure des repas, — Corot, dis-je, réalisait ce type de l'ancien : *Mens sana in corpore sano...*

« Mon cerveau, nous disait-il dans ses réceptions du mercredi qui étaient une de nos joies de l'hiver, — mon cerveau est partagé en deux petites chambrettes qui ont pour locataires, l'une la Raison, l'autre la Folie. Quand la Folie agite trop fort ses grelots, « Holà! ma « belle, lui crie la Raison en frappant à la cloi- « son, un peu moins de tapage, s'il vous plaît!... »

« Tout le problème, ajoutait-il, est de maintenir les deux commères en bon voisinage, et de renouveler bail avec la Raison sans pour cela donner congé à la Folie. »

Mais le parfait équilibre est difficile à garder. Il est rare que le plateau de la folle du logis ne l'emporte pas un peu. Tu en sais bien

quelque chose, mon cher Daubigny, toi qui es
« le paysagiste » comme La Fontaine était « le
fablier », toi qui peins comme le rossignol
chante sans savoir d'où viennent ni où vont ses
vocalises, toi qui as le talent — comme le cœur
— sur la main, qui es tout à tous et peux te laisser vivre au gré de ton caprice, sans règle ni méthode, — d'instinct en quelque sorte, — puisque tu as toutes les intuitions du bien et du bon!

XII

On ne saura jamais ce que l'auréole des glorieux de l'art coûte à la société d'existences fourvoyées et parasitiques. Et pourtant, n'en déplaise aux démocraties, il faut tolérer ces non-valeurs sociales si l'on veut obtenir des sommités. Ce n'est pas tout d'avoir reçu du ciel l'étincelle sacrée, si l'on ne possède pas cet ensemble de qualités qui permettent de la mettre en œuvre. Sur cent individus qui se vouent à l'art, presque tous sont suffisamment doués de ces aptitudes spéciales et exclusives qui attestent une certaine vocation; mais quatre-vingt-dix restent en chemin, faute d'équilibre — je ne dirai pas dans les facultés intellectuelles — mais entre l'organisation et le caractère.

Les uns ont des cervelles de papillons et des tempéraments de moineaux francs. Ceux-ci veulent tout sentir, tout exprimer à la fois, et la surabondance d'une séve mal réglée devient la cause de leur avortement. Ceux-là, dupes des mirages de leur imagination, apportent, dans leurs désirs, une mobilité d'écureuil. F. Bonvin, — talent solide doublé d'un esprit sagace, — juge d'un mot tous ces aimables étourdis qui gaspillent follement des dons précieux : « Ils ont, pour leur malheur, dit-il, le sentiment de l'art sans en avoir la raison. »

Souvent, c'est l'excès d'une qualité poussée jusqu'à une acuité morbide qui les condamne à l'impuissance. Une délicatesse de goût trop subtile ; une soif de perfection trop exigeante les empêche de passer des énervements voluptueux du rêve aux labeurs de la réalisation. Ils ne conçoivent que des *intentions* de tableaux. Ces incurables rêveurs ne peuvent pas aller au delà d'une vague et débile ébauche, et leur œil s'hallucine à force de s'y complaire.

Quand un artiste reste durant des mois devant son chevalet en creusant son œuvre avec une obstination énervante, il en arrive à confondre l'image idéale qui flotte dans sa tête

avec la grossière traduction qu'il en a jetée sur la toile. Il ne voit bientôt plus son œuvre qu'à travers les vapeurs de son cerveau ; son imagination, surchauffée par l'idée fixe, se monte insensiblement à un tel degré de surexcitation que toutes les fantaisies de son rêve prennent corps pour lui sur des toiles à peine frottées, où le profane ne saurait rien voir. Ces lamentables renversements d'optique sont parfois l'écueil des natures trop délicates. L'excès de la virtuosité et du dilettantisme aboutit souvent à l'impuissance quand il ne conduit pas plus loin...

Quelle bizarre collection de monomanes offrent à l'observateur, — j'allais dire au pathologiste, — tous ces pauvres dévoyés de l'art ! Et qu'ils sont touchants encore dans leur sincérité ! J'en sais un qui aura consumé toute sa vie en projets de tableaux, en outillages de toutes sortes. Il n'a jamais découvert de couleurs assez superfines, d'huiles assez clarifiées, de brosses assez souples. Il est constamment à la recherche de couteaux à palette perfectionnés, de grattoirs invraisemblables. C'est par centaines qu'il se pourvoit de toiles et de panneaux. Il les prépare en rouge, en gris, au couteau, au tampon ; il y en a de clairs et de vigoureux, de

lisses et de grenus. Une de ses grandes occupations est de poncer... Il se délecte dans ses préparations; il y voit peu à peu se former, comme dans les capricieux scintillements de l'âtre, mille images d'abord confuses, puis de plus en plus définies et précises. Il s'enivre de ses conceptions : voici une « bataille » à la Salvator, là une « marine » aux vagues furieuses. Cette troisième toile deviendra un « repos de moissonneurs ». Tous ces tableaux s'incrustent, se coordonnent, vivent dans son imagination. Ils sont faits... Il n'y a plus qu'à les peindre! — C'est *demain* qu'il frappera le grand coup. En attendant, il continue à s'entourer de matériaux et de documents aussitôt délaissés... Le Salon ouvre... mais notre candide monomane n'est pas prêt, et il va nourrir sa chimère jusqu'à l'exposition prochaine. Pauvre original qui, pendant toute sa vie, ne peindra jamais que... des dessous!

D'autres s'ingénient à de stériles recherches de procédés. J'en ai connu un qui, entre autres extravagances, avait imaginé de peindre les eaux avec... un peigne. Après cela, je crois qu'on peut tirer l'échelle.

XIII

Il y a eu de nos jours toute une intelligente génération d'artistes qui, de parti pris, n'ont pas voulu passer par l'école. Se fiant à leur « tempérament », comme ils disent, ils ont fui un enseignement qu'ils croyaient dangereux pour leur originalité. Fanatiques de la naïveté dans l'art, ils répètent ce paradoxe de Bonvin : « Tu veux peindre une main, n'est-ce pas? Eh bien, si tu sais que c'est une main, t'es f... »

Il n'est pas sans exemple qu'un de ces irréguliers ait cueilli le rameau d'or; quand ils réussissent, ce n'est pas à demi, et les talents prime-sautiers, personnels, sont assurément les plus exquis. Mais, malheureusement pour elle,

cette théorie est trop commode à la paresse. On veut jouer les variations avant de savoir ses notes, et les sujets qui commencent par où on devrait finir ont vite donné toutes leurs fleurettes. Ils restent en chemin, jeunes encore et déjà vidés, orgueilleux et amers, sans avoir le gagne-pain du métier pour conjurer la misère.

D'autres, athlètes plus robustes, croient que l'art est une affaire de volonté et se jurent de dompter quand même les résistances de leur nature à force d'obstination, de courage et de persévérance. A quarante ans, ils suivent toutes sortes de cours, s'infusent quantité de connaissances « à côté », dessinent, le soir, des académies d'après le modèle, etc., etc.

« Si je croyais, me disait un de ces vétérans, tirer quelque profit pour mon art de l'algèbre et des mathématiques, j'apprendrais les mathématiques et l'algèbre. »

Rien de plus respectable que de tels efforts. Mais dans la série des peintres, ce dernier type représentera le bœuf; — le bœuf dont le nom seul forme, avec le mot « idéal », la plus violente des antithèses!

Tandis que, le jarret nerveux, les naseaux fumants, le bœuf creuse péniblement un sillon

où, faute de la graine céleste, rien peut-être ne germera, un être d'élection, — quelquefois un illettré, — chez qui l'intuition suppléera à tout, révélera un nouveau mode d'expression du beau!

Étrange énigme, impénétrable mystère! Que conclure de tout cela, sinon qu'il est vain de conclure, et de vouloir emprisonner, dans nos étroites formules, ce je ne sais quoi d'essence divine qui se joue de toutes nos théories, déconcerte tous nos systèmes, et s'appelle le génie!

XIV

Deux paysagistes s'aimaient de solide amitié. Ensemble ils étaient entrés dans la carrière; ensemble ils avaient battu les sentiers et les buissons, goûtant les mêmes ivresses, confondant leurs rêves et leurs espérances. L'un élargissait les horizons de la nature avec un sentiment poétique dont son âme était le foyer; l'autre, d'humeur inquiète, cherchait en dehors de lui-même la poésie, comme don Juan, l'amour. Une curiosité fiévreuse, un irrésistible désir de voir, l'emportèrent bientôt aux lointains pays. Il alla des cimes neigeuses du Nord aux sables brûlants de l'Afrique, cherchant partout les

effets tourmentés, les colorations violentes, l'impossible et l'étrange, entassant notes sur renseignements, remplissant ses portefeuilles et ses albums de matériaux à défrayer la vie de dix artistes. D'œuvres, peu. Plusieurs fois, il envoya aux salons officiels un de ces tableaux d'aspect insolite qui causent plus d'étonnement que d'émotion, et recueillent plus d'estime que d'admiration; car c'est presque toujours en faisant vibrer la corde du souvenir que l'art, comme la poésie, trouve le chemin de notre cœur.

Après vingt ans de folles courses à travers le monde, de peines et de périls, il revint fatigué, vieilli,

<p style="text-align:center">Traînant l'aile et tirant le pied.</p>

Pendant ce temps-là, son ami était devenu tout doucement célèbre. Prenait-il de temps en temps sa volée vers les contrées voisines, l'Italie ou la Hollande, le Rhin ou l'Èbre, c'était pour revenir bientôt au pays de son enfance, aux lieux de ses affections. Mais s'il bornait si sagement ses aventures, son nom n'en avait pas moins fait plus de chemin que notre artiste voyageur lui-même.

A peine à Paris, celui-ci courut chez son ami. Il le trouva, dans son atelier, avec sa blouse, son bonnet de coton bleu à liséré rouge, et la « pipette » à la bouche. Il n'avait pas même déménagé! L'un avait couru après la gloire, l'autre l'avait attendue... à son chevalet.

Je ne veux pas mettre de noms sur les personnages de mon apologue; encore moins en tirer une de ces étroites et bourgeoises moralités contre laquelle protesterait aussitôt le nom justement célèbre de plus d'un peintre voyageur. Qui ne le sait? hélas! l'artiste ne prémédite pas sa vie; rarement il choisit son chemin. C'est une mystérieuse conjuration d'aptitudes diverses et de facultés complexes qui détermine la voie où il s'engage. Heureux pourtant, dirai-je, celui qui se contente de voyager aux rives prochaines! Pourquoi courir vers les continents inédits et les paysages exotiques! Dieu n'a-t-il pas prodigué tous ses dons aux zones tempérées que nous habitons! Est-il donc nécessaire au poëte de s'en aller si loin pour nous dire les chants de son âme, et le coin de terre qu'il a sous les yeux n'est-il pas pour lui un monde toujours divers, toujours

nouveau! Une échappée de ciel, de l'eau, des arbres, quelques ruines mélancoliques, que faut-il de plus au génie d'un Claude Lorrain... ou d'un Corot?

XV

On cite l'appétit du paysagiste. Il est de fait que la vie en plein air, dans les hautes herbes, au bord des eaux, stimule énergiquement les fonctions digestives.

Mais chacun se comporte, à l'égard de ces besoins vulgaires, selon son caractère et son humeur. Quand mon ami X... livre une de ces batailles où la promptitude et la vigueur sont une condition de succès, — je veux dire quand il entreprend une toile de quelque importance, avec le Salon pour objectif, le soin de mener à bien cette opération difficile l'absorbe bientôt entièrement. Qu'il veille ou qu'il dorme, il n'a que son tableau dans la tête. Muet, songe-creux

distrait, sa préoccupation exclusive le poursuit partout et toujours. S'il mange, c'est machinalement; s'il dévore, c'est sans le savoir. A chaque mets que lui apporte l'aubergiste attentive : « C'est trop! c'est trop!... » répète-t-il invariablement tout en démentant aussitôt cette déclaration inconsidérée.

X... a la fourchette inconsciente.

Mais qu'on ne croie pas que le peintre confonde toujours les truffes avec les pommes de terre. Sans doute, les grands souffles des bois et les vents âpres de la plaine le livrent sans défense aux robustes séductions de la grillade et de l'omelette au lard; mais si l'estomac du paysagiste est sans préventions ni préjugés, il n'apprécie pas moins, à l'occasion, les délicates recherches d'une cuisine plus savante, et sait, l'hiver, dîner tout comme le premier homme de lettres venu, chez Mécène ou chez Lucullus!

Hâtons-nous de le déclarer pourtant : l'appétit du paysagiste n'a d'égal que sa frugalité. Il est vrai de dire que sa frugalité a cela de commun avec bien des choses désagréables de notre époque qu'elle est obligatoire...

Cela me reporte aux souvenirs d'Igny, au

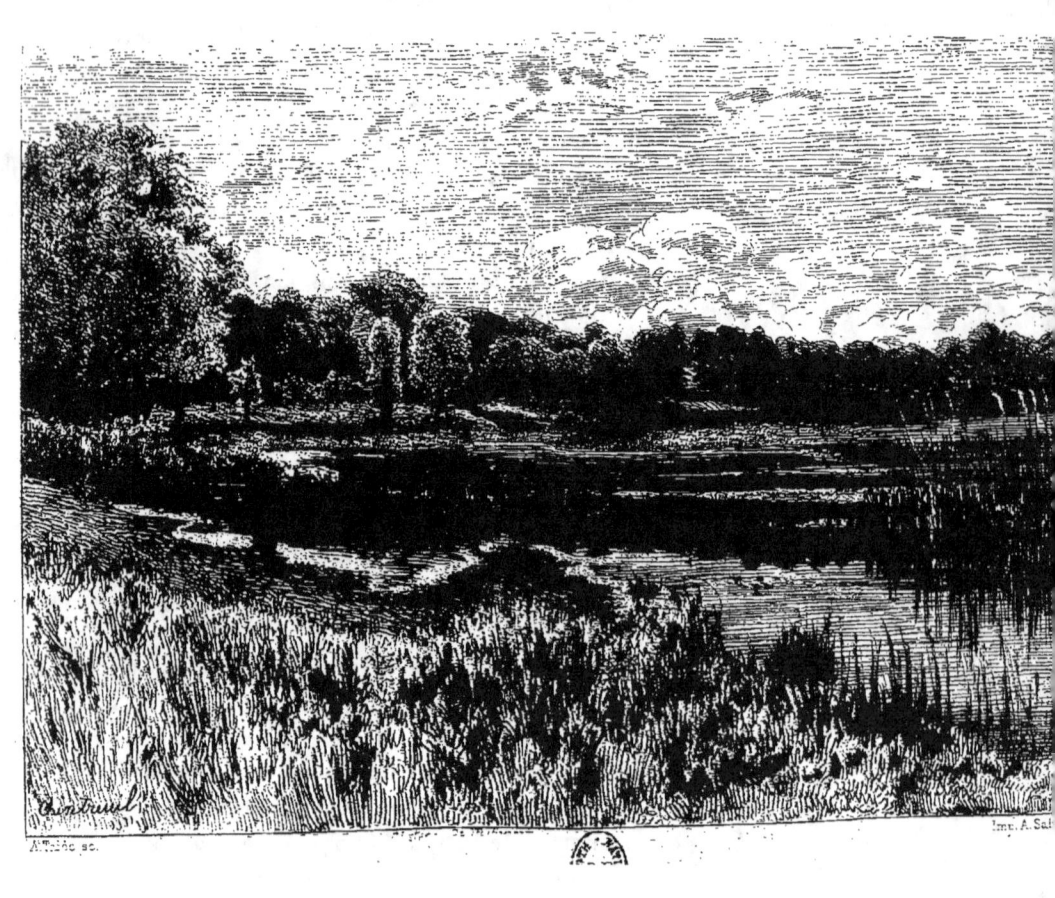

temps où Chintreuil, les pieds dans l'humidité, peignait au bord de la Bièvre, ces délicats matins tout noyés de brumes et emperlés de rosée. Au fond de son bissac s'ennuyait un morceau de pain solitaire qu'il dévorait, à midi, à l'ombre d'un buisson, en cueillant pour dessert les mûres de la haie. Car nul peintre n'a acheté, au prix de plus dures privations, la liberté de peindre comme il sentait, sans souci de la vente et du succès. Nul n'a payé, par des renoncements plus héroïques, la tardive célébrité qui fleurit aujourd'hui sur une tombe.

Chintreuil n'avait pas l'insoucieuse humeur du bohème qui endort sa conscience en faisant « des mots ». D'une honnêté sévère, il s'effrayait à la seule pensée d'avoir des dettes, et plutôt que de s'y résoudre, il préférait réduire sa vie à un minimum de besoins vraiment phénoménal.

Ordonné dans son dénûment, il avait inventé, pour son usage, une cuisine fantaisiste d'où le beurre était totalement exclu, et dont les herbes et les racines constituaient l'élément fondamental. Il avait, à Igny, la jouissance d'un petit jardin où verdoyait, sous sa fenêtre, un

plant de salades. Jean Desbrosses, le disciple bien-aimé, l'arrosait chaque soir, avec une ponctualité qui donna bientôt les plus beaux résultats. Laitues et romaines pommèrent à l'envi. Chintreuil, qui était à la fois le « maître » et le « chef » de la petite bande qu'il avait groupée autour de lui, s'ingénia, en ménagère économe, à utiliser jusqu'à la dernière ces herbes estimables. Il les servit à ses hôtes sous toutes les formes, et les mit à toutes sauces; il imagina des combinaisons inédites qui laissaient loin derrière elles les classiques recettes de la cuisinière bourgeoise. Il arriva plus d'une fois que la laitue prit, dans la marmite, la place légitime du chou, et y vécut dans un concubinage effronté avec le petit salé. C'était chaque jour quelque nouveau méfait de la part de ces salades subversives. Elles parurent accommodées au jus, au blanc, hachées, sautées.

Quelque talent que Chintreuil déployât pour relever, à force d'aromates, ce légume monotone, il ne put faire si bien qu'une clameur générale ne s'élevât enfin contre l'apparition quotidienne des éternelles chicoracées. Toute la récolte y passa cependant; mais Desbrosses eut soin, l'année suivante, de cultiver, au lieu

de romaines, un agréable assortiment de fèves, choux, navets et carottes[1].

[1]. Nous sommes heureux, nous qui rappelons ici le souvenir du pauvre Chintreuil, de pouvoir mettre en même temps sous les yeux du lecteur la traduction d'une de ces lumineuses études où il excellait. Nous devons à l'olibgeance de notre ami Jean Desbrosses communication de cette planche, destinée à un album en cours d'exécution, qui sera le complément du livre *Chintreuil, sa vie, son œuvre,* publié déjà par ses soins. Ce nouvel et intéressant travail a tenté la pointe fine et légère de M. Alfred Taiée, et l'on peut juger du goût et du charme qu'il y apporte, par le spécimen dont nous nous félicitons de pouvoir donner ici la primeur.

XVI

Dans les centres industriels, ce n'est pas, comme dans les pays de culture, un ou deux curieux seulement qui tiennent paisiblement compagnie au peintre; c'est une bande, une troupe, une légion qui le harcèlent et l'exaspèrent.

A la sortie des ateliers, à l'heure du goûter, vous voyez les ouvriers regagner le village en colonnes serrées, avec les gavroches de la fabrique déployés en éclaireurs. Tant pis pour vous si vous êtes sur le passage de la trombe. Vous les aurez bientôt, tous ces bruyants échappés de l'usine, sur les bras, sur les coudes, sur les épaules... et quand il n'y aura plus de

place derrière ou sur les côtés, ils se planteront, sans façon, tout droit devant vous.

Quand son travail a atteint un état d'avancement relatif, le peintre brosse, vaille que vaille, sans s'émouvoir autrement de ce voisinage incommode. Les rapides progrès de son ébauche tiennent, pendant quelque temps du moins, les spectateurs attentifs et silencieux. Mais je ne sais pas de supplice plus insupportable que de sentir se former autour de soi un cercle de badauds, avant même que l'on ait eu le temps de se mettre à l'œuvre et de donner le premier coup de pinceau ou de fusain.

Avant de poser ce coup de crayon initial qui engage résolûment l'action, le peintre reste, pendant un espace de temps plus ou moins long, en tête-à-tête avec sa toile blanche, portant alternativement son regard de sa toile au paysage et le ramenant du paysage à sa toile. Il médite son œuvre, étudie le rhythme des lignes, délimite mentalement son tableau, calcule ses proportions avant de risquer le premier trait.

Il est difficile d'accorder à ce travail préliminaire le temps qu'il réclame quand l'on a cent yeux braqués sur soi. Il semble qu'on entend déjà gronder l'impatience de la galerie.

Vous sentez s'évanouir par degrés le mince prestige qui vous vaut encore le respect et le silence de la foule. Déjà une vague inquiétude trouble votre attention. D'importunes réminiscences parisiennes font bruire à vos oreilles des cris gouailleurs. Qu'un loustic s'avise de dire : « Il commencera, il ne commencera pas! » et vous êtes perdu!

Alors, le sang-froid vous abandonne; au lieu de vous hâter lentement, selon le précepte, vous attaquez fiévreusement la toile; mais vous reconnaissez bien vite que vous n'avez pas suffisamment mûri ce premier travail de gestation dont nous venons de parler. Vous voulez modifier, corriger... Or çà, pas de repentirs, ou adieu le prestige! Vous effacez néanmoins, — car, pensez-vous, vous êtes là pour vous-même et non pour les autres, — et c'est alors qu'un polisson, qui vous guettait, s'écrie triomphalement :

— Oh! la la... y s'a trompé!

XVII

De temps en temps, la curiosité de l'immense, de l'insondable, me remplit soudain d'un nostalgique désir d'aller voir la mer..... Je m'accorde un congé et je pars.

Me voici au bord de l'Océan!... Je passe sur la jetée, sur les galets, sur les falaises, quelques jours d'une vie absolument végétative, aspirant l'air salin, courant à travers les varechs, les dunes et les rochers. Les fortes sensations dont je m'enivre m'ôtent jusqu'au loisir de les analyser. J'écoute la grande rumeur des flots; je regarde là-bas... toujours plus loin... J'éprouve je ne sais quoi d'indéfinissable. L'infini m'attire

irrésistiblement et j'ai peur. Ce spectacle surhumain m'écrase et je n'ose me mesurer avec lui...

Du reste, je suis venu pour voir et sentir... et pas autre chose... Si, d'aventure, je veux peindre ou dessiner, je tourne le dos à ces mystérieux horizons qui me troublent et je rentre dans le rayon de l'activité humaine. Le mouvement des bassins, l'animation des quais, les mille épisodes pittoresques de la vie des ports, les coques élégantes des bateaux à marée basse m'offrent un thème plus accessible à mes crayons, par cela qu'il est moins épique.

L'eau est peut-être mon élément de prédilection; mais, à la mer qui m'accable du sentiment de mon impuissance, je préfère, comme peintre, les étangs qui dorment dans leur collerette de roseaux, ces rivières oubliées qui égarent leurs ondes fraîches sous d'ombreuses voûtes de feuillage, ou les bords animés des grands fleuves. Ces flots paisibles qui s'en vont quelque part... dans une direction déterminée, reposent mon esprit qu'effare l'inconnu. J'aime à voir les bateaux, voiles déployées, glisser, tranquilles et fiers, sur ces nappes d'argent, opposant leurs vigoureux tons noirs à la nacre

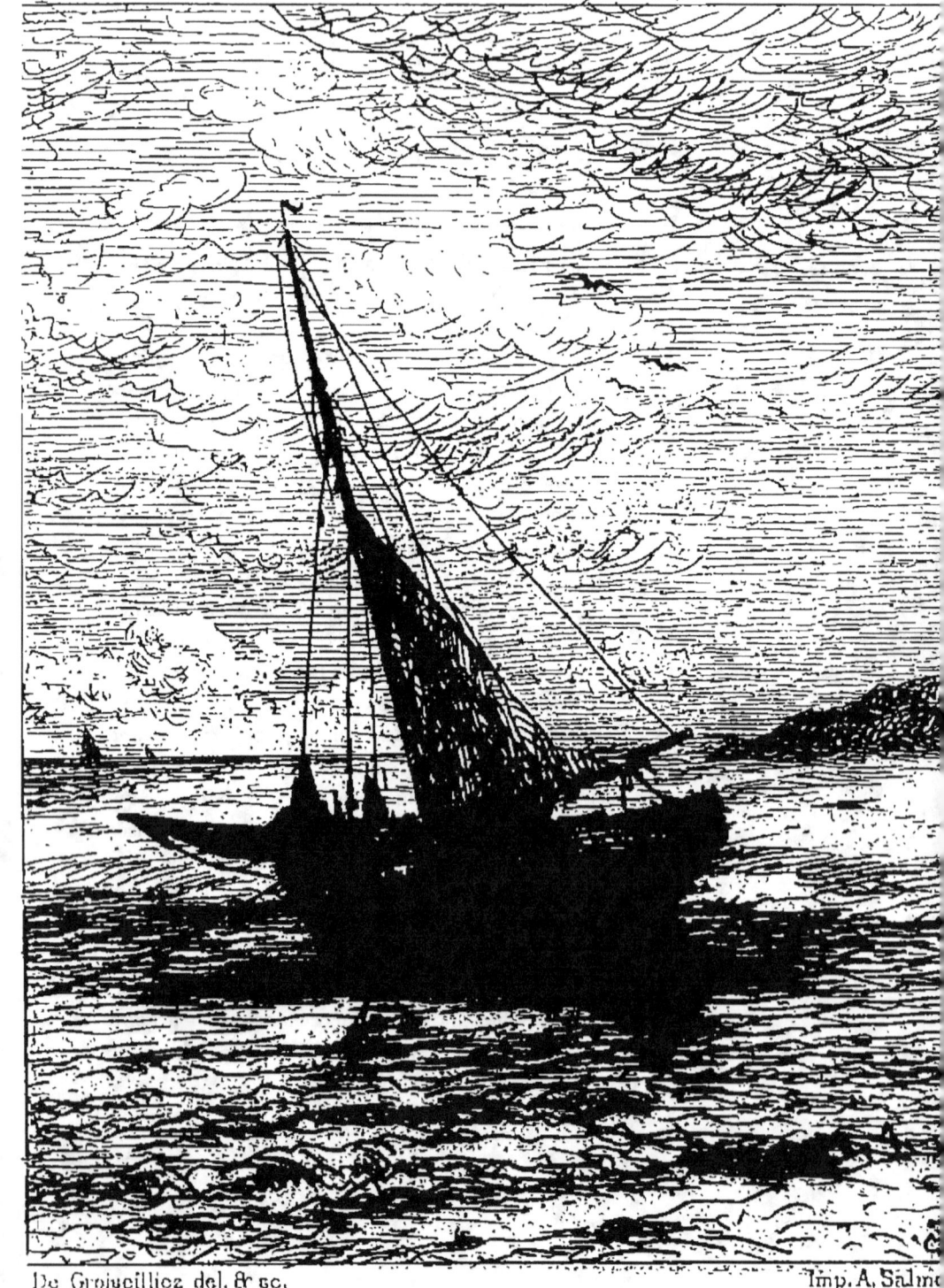

des eaux. Et puis, on ne sent pas ici, comme au bord de la mer, l'élément solide se dérober sous les pieds. De tous côtés, il s'affirme à nos yeux rassurés sous forme de lointains bleus, de coteaux verts, de sables mordorés et de roches granitiques. Combien ces lignes aux déclivités douces sont plus caressantes au regard que cette implacable ligne horizontale qui irrite l'œil et inquiète la pensée!

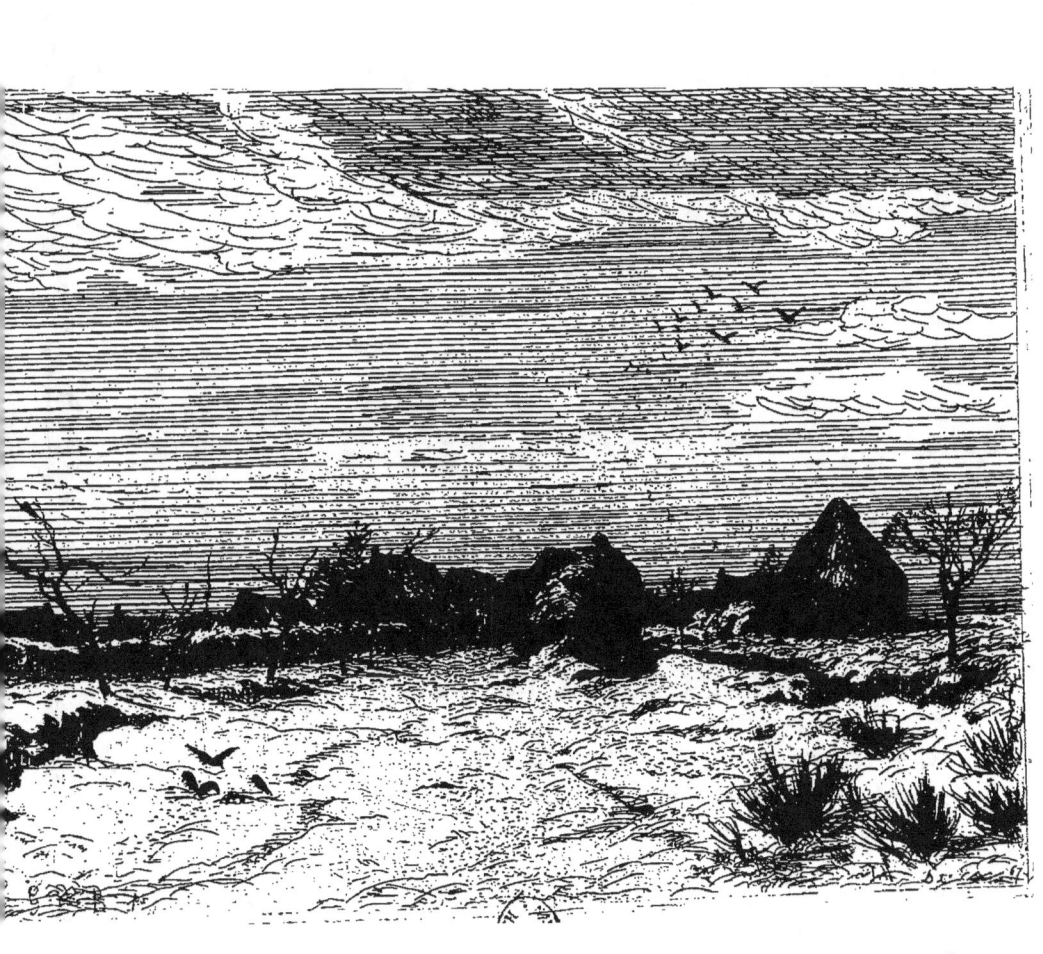

XVIII

GUITARE DE PAYSAGISTE

J'aime les tons gris. A vingt-cinq ans, on se jette étourdiment à travers toutes les exubérances de la verdure; on voudrait lutter d'éclat avec le soleil; mais plus tard, quand le bleu de Prusse et le chrome vous ont fait suffisamment d'infidélités, on passe volontiers un léger glacis de laque et de noir d'ivoire sur les brutalités du vert Véronèse et du cadmium : — ainsi les années amortissent tout doucement les présomptueux élans de la jeunesse.

*
* *

La nature n'est qu'un objectif impassible et

inerte. La nature n'a pas d'âme. C'est nous qui lui prêtons la nôtre. L'art, c'est la conjonction idéale de notre âme avec la nature...

A l'âge où nous nous enivrons d'espérances, nous voulons le paysage dans tout l'éblouissement de ses verts atours; quand nous commençons à vivre du passé, nous inclinons vers les mélancolies du gris : les souvenirs portent toujours un peu le deuil, et le gris est la couleur des cendres...

<center>*
* *</center>

A l'exemple des jeunes Gusmans de la palette, le peintre amateur est un croyant du soleil, — du moins, un croyant *sui generis*. Le soleil est une des pièces capitales de son outillage. Quand le ciel est au bleu fixe, l'amateur s'arme de son attirail, d'un aspect toujours neuf, — tant il est soigneusement entretenu, — et part triomphant. Mais le ciel se couvre de nuages, les valeurs du paysage deviennent indécises et changeantes. L'amateur y perd son latin, — car il sait toujours plus ou moins de latin, l'amateur. — Il se replie sans avoir attouché sa palette, parcimonieusement

préparée, et déclare ingénument « qu'il n'a pu rien faire » parce que « l'effet n'était pas écrit... »

<center>* * *</center>

J'aime les tons gris. Le gris est doux et triste, mais il n'est pas maussade. Il a ses gaietés discrètes. Les moindres notes d'or ou de carmin prennent une sonorité particulière sur les sourdines qui les accompagnent. Les plus légers tons roses ou verts, orangés ou lilas, semblent autant de turquoises, d'améthystes, de topazes ou d'émeraudes, au milieu des nacres et des perles.

<center>* * *</center>

L'automne est le triomphe du gris. C'est en automne que le gris déploie toutes ses coquetteries. J'adore l'automne avec ses blondes colorations, les ors pâles et les riches pourpres des vignes et des peupliers, les élégances et les gracilités de ses arbres effeuillés, son atmosphère voilée, ses lointains violacés, les douces clartés de ses ciels et son soleil qui caresse au lieu d'aveugler.

※
※ ※

J'aime les bruines et les brouillards argentins qui estompent l'horizon. Je parlais tout à l'heure de la mer; est-elle jamais plus attachante que les jours où le temps gris noie le ciel, l'eau, les côtes dans ces harmonieuses indécisions qui font le décor plus vaste et le spectacle plus humain! Et quand notre regard, notre rêve, se sont longtemps oubliés dans cette silencieuse extase, si le soleil, dissipant les nuages, éclaire soudain la scène, ne nous semble-t-il pas quelquefois rapetisser, en le précisant jusque dans ses détails, le splendide tableau que nous admirions! Ne préférons-nous pas les chatoiements nacrés des eaux, sous un ciel nuageux, à cette mer de lapis et d'émeraudes qui coupe horizontalement, d'une ligne ferme, un ciel d'un bleu inexorable!

※
※ ※

Je n'ai jamais mieux senti, mieux analysé ces impressions qu'à Saint-Malo que je visitais par un temps de pluie. Je ne connais pas, jusqu'à présent du moins, de port d'un aspect plus pit-

toresque que Saint-Malo, et qui offre des tableaux plus variés, plus largement composés. Avec un peu d'imagination, on fait le tour de l'Europe en faisant le tour de la ville. Quand, tourné dans la direction de Paramé, je regardais la côte basse, et les moulins à vent, et les usines aux toits rougeâtres, et les brise-lames de la plage, — tout cela se fondant dans une tonalité grise, où luisait une mer aux blancheurs d'agate, — je me croyais transporté en Hollande.

<center>*
* *</center>

Quand la pluie ou le brouillard enveloppait Saint-Servan d'un blanc rideau de mousseline, les détails assez pauvres de ses monuments et de ses constructions s'effaçaient au profit de sa silhouette, qui est fort belle. Les brumes semblaient reporter à une distance énorme l'horizon relativement rapproché. Ajoutez à cela les bâtiments qui se pressent le long du quai, les mâtures qui s'enchevêtrent, la fumée du steam-boat, les grues qui manœuvrent leurs grands bras pour le chargement des navires, le mouvement industriel du port, et vous êtes en Angleterre.

Pour peu que le ciel se fît bleu, et que le

soleil se montrât un instant, les rives verdoyantes de la Rance, vues des villas et des terrasses de Dinard, vous donnaient des pseudo-sensations d'Italie. Et ce fort qui domine les rochers de la plage, quel décor imposant d'un merveilleux opéra! Quand le soir accusait en vigueur sa structure sévère, j'attendais instinctivement le ténor qui devait marier les vibrations de sa voix aux basses du vent et des flots, dans cette partition grandiose!

<div style="text-align:center">*
* *</div>

J'aime les variations sur le gris. *Ut musica, pictura.* Non, mon œil ne connaît pas de régal plus exquis que les mélodieuses symphonies en gris mineur. Car le gris n'est pas le noir; c'est, au contraire, l'essence et la quintessence du prisme! Ce sont les virtuosités les plus délicates de la couleur, se détachant, limpides et claires, sur une trame neutre et soumise. En passant par les mille atténuations et modifications du gris, la couleur se fait nuance, et ne sort du cercle étroit des tons absolus que pour parcourir, selon sa fantaisie et son caprice, le champ infini des colorations relatives.

Mais le gris n'est pas seulement matière à dilettantisme. C'est, pour l'artiste, un des modes d'expression de ses souffrances ou de ses rêveries. Le gris est en relation mystérieuse avec les éternelles mélancolies de l'âme humaine. Voilà pourquoi le peintre et le poëte s'y réfugient aux heures de désespérance et pourquoi ils redisent toujours avec émotion les douces élégies de l'automne.

XX

Je montai ce matin en wagon de première classe, — le train n'en comportait pas d'autres, — et je cherchais à m'établir le plus confortablement possible dans mon compartiment, lorsque je le vis tout à coup envahir par deux dames,— fort jolies, ma foi! — accompagnées d'une longue suite d'enfants sevrés ou non sevrés, de bonnes, de nourrices, sans compter les sacs, nécessaires de voyage et paniers.

Adieu donc les voluptés de sybarite que je me promettais pour prix du sacrifice auquel ma bourse s'était résignée! Il me fallait subir tous les petits accidents inévitables d'un pareil voisinage. Quant aux jeunes mères, elles s'étaient

bientôt engagées dans une conversation des plus intimes, où il n'était absolument question que de bébés, dentition, layettes, biberons, nourrices sèches et nourrices sur lieux...

— Quand j'étais tout petit, — dit alors un petit blondin de quatre ans, en montrant d'un doigt passablement indiscret les opulents contours du corsage de sa maman, — je buvais dans le cœur de maman...

Je pique cette petite fleur dans mon herbier.

Ce n'est point là, n'est-il pas vrai, un de ces mots qui s'inventent dans un « cabinet de la rédaction ». Heureux les journalistes, — pensai-je, s'ils pouvaient toujours écrire, — comme nous peignons — d'après nature !

XXI

J'avais si souvent vanté à mes amis les charmes du frais vallon où j'avais dressé ma tente qu'une sémillante volée de Parisiens vint un jour me surprendre dans mon nid de verdure, avec mille cris coquets et éclats de rire argentins. On eût dit une joyeuse nichée d'oiseaux échappés de leur cage qui s'abattent bruyamment sur un buisson fleuri. Les dames avaient arboré de claires toilettes d'été, relevées d'agréments tapageurs et de nœuds provoquants. Elles se faisaient une joie de l'ébahissement des commères qui accouraient sur les portes, pour regarder de tous leurs yeux. Elles ne se doutaient pas, les naïves Parisiennes,

qu'il entre dans cet empressement infiniment moins de respect que de curiosité, heureux encore quand il ne s'y mêle pas une pointe de malveillance.

Je promenai mes amis dans mes domaines : prés, fermes, étangs; car tout cela est à moi, — ou du moins à mon pinceau, — et il n'est pas un coin des bois que je ne connaisse mieux que son propriétaire selon le cadastre.

En traversant le hameau de Gléret, j'aperçus, sur le pas de sa porte, Armand Hulcourt, dit le père Lemballe ou l'Emballeur, — un bon type dont je voulus régaler mes hôtes : face tannée, ridée, petit œil fin et goguenard, et un nez carminé, fleuri, bourgeonné, érubescent, bossué comme un topinambour, un nez qui est à lui seul tout un poëme bachique. Le père Lemballe me tendit la main, et quand il aperçut la nombreuse et pimpante société que j'avais devancée :

— Tiens — fit-il tranquillement, — vous avez du peuple?...

C'est simple et rude, et tout à fait exempt d'afféterie. Je ne sais si mes belles Parisiennes trouvèrent cela du dernier galant et si elles jugèrent avoir fait suffisamment leurs frais d'élé-

gance; mais elles eurent du moins la consolation d'admirer la plus joviale trogne d'ivrogne qu'aient jamais imaginée les pinceaux de Jean Steen et de Craesbeke !

XXII

Grivois d'ordinaire et volontiers communicatif, le père Lemballe devient au besoin d'une circonspection rare. Je n'ai jamais oublié certain trait de laconisme que je veux consigner ici.

Il existait, dans le pays, un homme taré, aigri, déclassé, doué d'une instruction malheureusement stérilisée par l'orgueil, qui cherchait dans le sophisme et l'utopie la revanche de ses mécomptes; il parcourait constamment la campagne, avec des façons d'apôtre, pour catéchiser les populations qui, par parenthèse, se montraient parfaitement réfractaires à « la parole nouvelle ». C'était du reste d'un ton rogue,

hautain, méprisant, — par conséquent peu persuasif, — qu'il parlait de solidarité et de fraternité.

« C'est pas tout ça, m'sieu Grinchard, y a de la filandre là-haut, répondaient les bons paysans en indiquant les traînées blanchâtres qui ternissaient l'azur du ciel, — il pourrait bien tomber de l'eau, c'te nuit; faut mettre bien vite le foin en maquets, et j'n'ons pas le temps d'écouter les avocats... »

Grinchard tomba malade.

Je peignais précisément à cette époque dans le voisinage de la maison du père Lemballe ; et celui-ci suivait d'autant plus curieusement les progrès de mon étude, qu'il y reconnaissait sa maison lézardée, la vigne qui encadrait sa porte, le chaume de l'étable, et le puits couvert de mousse, et la herse dressée contre la muraille, et les poules, les oies, les canards qui peuplaient tout cela. Le père Lemballe venait, à chacune de mes séances, s'étendre sur l'herbe et fumer sa pipe près de moi, donnant pour prétexte de son far-niente que « ça le tenait dans les reins, ou... ailleurs ». Tout en devisant, il me recrutait des admirateurs et me faisait de la réclame.

— Eh! le Pivoteux? (il gratifiait de sobriquets tous les gens du hameau) viens donc ici un peu voir; tiens! regarde! V'la ma cambuse...

— C'est un beau travail tout de même, répondait l'homme interpellé.

Puis, de propos en propos, le père Lemballe arrivait à me demander des nouvelles du malade :

— Grinchard, comment qu'y va?
— Il est bien malade, répondais-je.
— Ah!
— Et Grinchard, demandait-il un autre jour, va-t-il du bon ou du mauvais côté?
— Il est au plus bas.
— Ah!

Et le père Lemballe se gardait bien de formuler la moindre opinion sur le compte du patient. Il me connaissait peu; nous n'avions pas encore « voité » ensemble. Ma profession de peintre lui inspirait très-probablement une certaine défiance, bien qu'à cette époque aucun de nous n'ait encore déboulonné quoique ce soit. Quelques désespérées que fussent les nouvelles que je lui rapportais du village, je n'obtenais toujours que le sempiternel monosyllabe : Ah!

— Père Lemballe — lui dis-je enfin, — Grinchard est mort!...

— Quoique ça...

Ce fut tout. Comme oraison funèbre, ce n'est pas long, mais c'est complet.

XXIII

Le père Robinet, — un nom prédestiné, celui-là, — me fit goûter un jour un certain râpé de cerises, que j'avalai héroïquement d'un trait, non sans fermer un peu les yeux, comme on fait d'une médecine qu'on redoute. Il me fallut, je vous jure, un sentiment prononcé des civilités pour ne pas accompagner cette ingurgitation d'une horrible grimace.

Une politesse en vaut une autre. A quelque temps de là je vis le père Robinet passer sous ma fenêtre et je l'engageai à entrer. Il fit le tour de mon jardin en connaisseur; mais ce qui le charma par-dessus tout, ce fut mon labyrinthe ombreux et touffu, d'où l'œil s'égare au loin sur la vallée.

— Ah! vous avez-là, répétait-il, une bien belle petite byrinthe...

Je lui offris ensuite un verre de ce vin des coteaux de la Marne, léger, frais, rosé, piquant, qui se laisse boire si agréablement en temps de canicule.

— Eh bien? fis-je, le regardant de l'air satisfait d'un homme qui savoure par anticipation l'ambroisie d'un compliment...

Le père Robinet absorba le liquide avec une solennelle lenteur, le roula sous son palais, fit claquer sa langue, porta le verre dans le rayon de la lumière pour mieux voir scintiller les rubis, et d'un ton important et grave, avec toutes les marques de la considération et du respect, il dit :

— C'est prope tout à fait!...

C'était-là, paraît-il, la suprême expression de son estime... Je n'en aurais pas dit autant de son râpé.

XXIV

Le campagnard est laborieux, sobre, économe, et c'est là son mérite. Malheureusement il est âpre au gain et volontiers avare ; tel est le revers de ses qualités. L'homme qui gagne sa vie sou à sou, par un labeur rude, quoique attachant, trouve difficilement le point d'intersection précis où la qualité confine au défaut sans se confondre avec lui. Il est donc tout naturel qu'ils lui collent un peu aux doigts, ces beaux écus brillants et sonores, si durs à gagner, qui viennent s'entasser un à un dans un vieux bas de laine, jusqu'à ce qu'ils puissent payer le verger ou le pré patiemment convoité. Mais quand la bosse de l'acquisivité est développée chez lui jusqu'à la cupidité et la bassesse, soyez

sûr qu'au village, où l'on vit en quelque sorte sous l'œil les uns des autres, celui qui commet une action vile et coupable encourt aussitôt des jugements solidement motivés et des condamnations morales que tous ses écus ne sauraient purger.

Une brave femme me regardait peindre, en caquetant, selon l'usage, lorsque vint à passer un petit vieux bonhomme ratatiné, au menton fermement dessiné, aux yeux profondément enchâssés sous d'épais sourcils blancs. Il tenait sous son bras des pieds d'arbres qu'il avait maraudés de côté et d'autre pour en border ses clos.

— Vous voyez ben ct'homme-là? me dit-elle, c'est peut-être le plus riche de la commune Eh ben! je ne vouderions pas avoir tous ses écus et avoir fait ce qu'il a fait...

— Vraiment! m'écriai-je, flairant une anecdote.

— Il a vendu sa mère!...

— Ah bah!

— Oui, monsieur, aussi vrai comme je vous le disons...

— Vendu par acte notarié, paraphé et enregistré?

— Vous se gaussez de moi ; — mais, pas moins, le père Tétard a siné un papier avec le père Boulingue, le marchand de vaches, comme par lequel il lui vendait sa mère... »

Le début promettait. J'arrivai enfin à tirer de la commère les clauses et conditions du marché.

Le père Tétard avait avec lui sa mère âgée et infirme. Le devoir d'honorer les vieux jours de celle qui avait pris soin de son enfance pesait à son égoïsme. Il se montrait excessivement dur pour la pauvre femme et ce n'étaient au foyer que récriminations et querelles.

Un beau jour enfin, il va trouver le père Boulingue :

« Si tu veux, lui dit-il, te charger de la vieille, sa vie durant, je te donne de l'argent, que tu en auras de reste... »

La question ainsi posée, l'affaire fit son chemin, tant et si bien qu'il fallut conclure. Voyez-vous d'ici nos deux drôles débattant sans vergogne ces vils intérêts ? Le père Tétard s'attache à démontrer que la vieille n'a plus grand temps à vivre, et énumère complaisamment ses infirmités; l'autre plaide vigoureusement au contraire la solidité de la con-

stitution. Battu sur ce point, le père Tétard rétorque victorieusement l'argument :

« Tant mieux! réplique-t-il; si elle est solide, tu la feras travailler. Ce sera tout avantage pour toi. »

Mais glissons sur ces odieux détails. Toujours est-il que l'on se mit d'accord. Le père Boulingue exigea « pour s'embarrasser de la vieille » quatre cents francs et le pré Girat. C'était cher. Le pré Girat tenait fort au père Tétard, qui eût volontiers fait du sentiment pour ne pas se séparer... du pré Girat. Il réclamait du retour, des épingles, que sais-je!

« Tiens, qu'il dit au père Boulingue, donne-moi une vache et je tope... »

Et le père Boulingue lui donna une vache!

Voilà pourquoi, dans la commune, on n'appelle plus le père Tétard autrement que « l'homme qui a vendu sa mère ».

XXV

Il n'est pas un village aujourd'hui qui ne possède son docteur ès sciences politiques, libre-penseur qui ne pense que par son journal, orateur de cabaret, colporteur de rengaînes, gonflé de lieux communs, écho banal des billevesées courantes, reflet qui se croit lumière, perroquet qui se prend pour un aigle. Autour de cet astre *di primo cartello* gravitent les niais à la suite, soucieux de compter à tout prix parmi les gens « éclairés ».

Le personnage qui tient ce rôle à Cornevent est conforme au type connu. On l'appelle « le beau Romeuf ». Infatué de lui-même, pénétré de son importance, il unit les préten-

tions du bel homme au sentiment de sa mission politique. Je suis sûr, à voir son air triomphant, qu'il s'adresse constamment, *in petto,* toutes sortes de monologues caressants dans le genre de celui-ci :

« Suis-je assez homme de progrès ! suis-je assez dans le mouvement! et ne devrais-je pas être à la tête de la commune! Car enfin, je suis juste, moi : « à chacun selon son mérite ». Est-ce ma faute, à moi, si je suis supérieur à tout ce qui m'entoure ici? »

Il se gargarise de phrases prudhomesques, paraissant surtout se complaire aux sonorités de sa voix; libéral dans la rue, absolu au logis; jeune encore et déjà oisif; un de ces inutiles qui pérorent sur la sainteté du travail en se croisant les bras, qui passent leur vie à sécréter les sophismes dont ils absorbent régulièrement, au moyen du journal, leur infusion quotidienne; qui vont à la chasse quand les autres labourent. Plus vaniteux que méchant en somme, le beau Romeuf est de ceux qui soufflent le feu sans vouloir l'incendie.

Mais le campagnard n'aime généralement pas les tonneaux vides ; et le père Robinet, — un travailleur pour de vrai, celui-là, qui mourra

sur sa bêche ou à la charrue, dur à lui-même, mais juste à tous, — le père Robinet n'appelle jamais le beau Romeuf autrement que... LE PRÉAMBULEUX!

Le Préambuleux! Est-il possible de mieux dégonfler d'un mot ces importants dont la vie s'évapore en phrases creuses et qui pérorent toujours sans conclure? Y en a-t-il, autour de nous, de ces préambuleux! Les préambuleux sont une plaie de l'époque.

Préambuleux, l'homme qui travaille toute sa vie à un grand ouvrage qui ne verra jamais le jour; préambuleux, le professeur en Sorbonne qui, le jour où il clôt son cours, en est encore aux considérations préliminaires; préambuleux, le journaliste qui échappe par les jeux de bascule de ses tartines au péril de dire nettement sa pensée; préambuleux encore ces conférenciers qui s'engagent sur l'affiche à traiter des sujets de la plus haute portée, et se contentent d'amuser leurs auditeurs à des digressions plus ou moins ingénieuses, mais futiles.

Que d'avocats, que d'orateurs, de tribuns, de charlatans de popularité, s'en tiennent aussi au préambule, mais pour qui les logiciens du mal sont toujours prêts à conclure.

Mais les pires préambuleux, pour nous autres peintres, ne sont-ce pas ces magisters en esthétique qui dissertent à perte de vue sur le Beau et l'Idéal sans pouvoir jamais les saisir, ces fleurs exquises et délicates qui ferment leurs corolles éblouissantes devant l'œil vairon des pédagogues et se dérobent, émues et pudiques, à leurs impurs attouchements !

XXVI

Il pleut aujourd'hui ; — un bon temps pour faire de l'esthétique. Aussi bien, j'ai prononcé hier ce mot plein d'emphase. C'est peut-être le cas de dire pourquoi nous avons généralement peu de goût pour les gros livres noircis en son honneur.

Nous les trouvons volontiers outrecuidants ces prosodistes qui prétendent faire la leçon à des poëtes. Ces ambitieuses tentatives aboutissent le plus souvent, du reste, à de piteux avortements, et nous nous défions de ces lourds in-octavo dont la substance tiendrait en quelques pages.

Tantôt l'auteur, pour faire preuve d'une

intelligence large et compréhensive, grandit l'importance de son sujet jusqu'à le noyer dans le vide. On dirait de ces images fantasmagoriques, précises d'abord, qui perdent de leur netteté à mesure qu'elles se développent et s'évaporent bientôt dans les ténèbres qui les environnent. Dans ces livres-là, il sera question de genèse, de synthèse, de cycles, de palingénésies et autres inventions à l'usage des esprits profonds. Celui-ci, plus borné mais trop absolu, veut à toute force clouer l'art sur le lit de Procuste de sa formule. Un troisième, rempli d'admiration pour lui-même, se prend naïvement pour le parangon de l'Idéal et du Beau. Il conclut dans le sens des tendances de son esprit et des qualités qu'il se suppose. D'autres enfin, et c'est le plus grand nombre, faisant abstraction de leur sentiment personnel, — ce qui leur est facile, et pour cause, — s'efforcent de s'élever jusqu'à cette impartialité qui plane dans les sphères supérieures; mais, devenus insignifiants à force d'impersonnalité, ils ne rencontrent sur les sommets que ces thèses de convention, ces généralités banales, ces solutions toutes faites, puisées aux courants qui dominent et qui sont, à une certaine

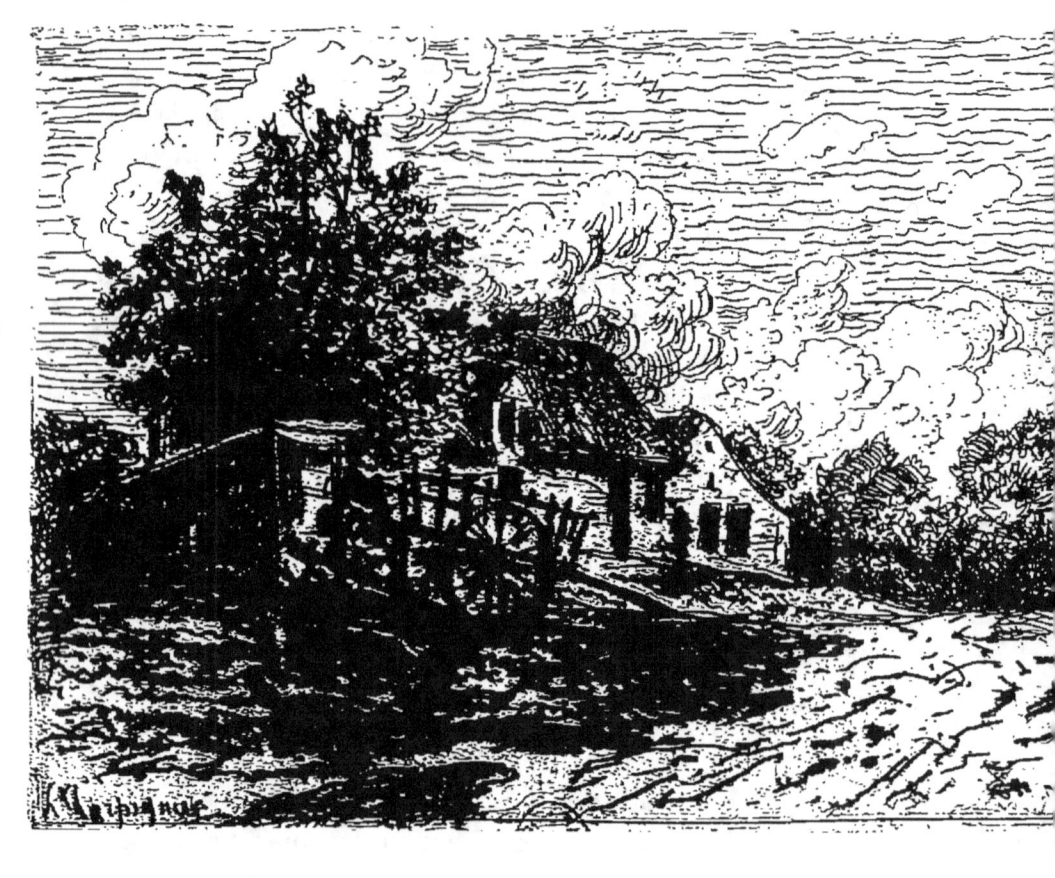

heure, la science et la vérité officielles; — travaux qu'on déclare, *a priori*, estimables pour se dispenser de les lire et qui conduisent tout droit leurs auteurs aux honneurs et aux distinctions académiques.

A quoi bon tout ce fatras? Non! pauvres pédants, vous ne pourrez jamais l'étreindre et la fixer cette chose capricieuse et insaisissable, intangible et impondérable, ondoyante et diverse que l'on appelle l'Art! L'art a des aspects multiples. C'est à peine si, tous tant que nous sommes, nous pouvons, en lui consacrant notre vie, en saisir une des facettes; et le malheur est que les docteurs en esthétique prétendent toujours, — ou les voir toutes à la fois, ce qui est impossible; — ou conclure de la face qu'ils entrevoient à celles qui leur échappent, ce qui est faux.

Que font à l'artiste toutes vos querelles sur le beau? Descartes prouvait le mouvement en marchant; l'artiste essaie de démontrer le beau en créant. Est-ce à dire qu'il ne faille pas écrire sur l'art..., ou plutôt sur les arts? Ce n'est pas notre pensée. Ils sont nécessaires, les historiens des arts et des artistes. Quant aux esthéticiens transis, ils ne sont peut-être pas

inutiles à ceux pour qui l'art est lettre close et qui ont besoin d'en chercher dans des livres la notion générale; mais, halte-là! L'artiste n'aime pas qu'on lui mâche ses méditations. Posez-les faits et fiez-vous à lui pour en tirer les déductions. Soyez-en convaincus, devant les chefs-d'œuvre des maîtres ou devant les beautés de la nature, tous vos froids commentaires ne peuvent qu'arrêter ses élans.

XXVII

J'ai entendu bien des gens se récrier à propos de la vanité proverbiale des artistes. Je dois le déclarer tout d'abord, il y a des vanités plus intraitables. La vanité du comédien, du musicien, est plus fébrile ; elle a l'épiderme plus irritable, et touche parfois à la monomanie la plus grotesque. Cela tient, selon moi, à ce que ces derniers sont plus directement en rapport avec le public, qu'ils créent, en quelque sorte, sous les yeux de ce public. Il est peu « d'utilités », dans les coulisses d'un théâtre, qui ne se croient dignes des premiers rôles, et il ne manque pas de Talmas de province qui prennent pour applaudissements de bon aloi les bravos ironiques

d'un parterre en belle humeur. Le musicien, lui aussi, s'élance en plein idéal sous l'œil froid d'un public réfractaire à l'émotion. Il y a là une dissonance de diapason, un écart de température qui font le musicien ridicule quand il n'a pas la puissance de communiquer à ceux qui l'écoutent un peu de sa chaleur et de sa folie.

Le peintre a sur eux l'avantage de créer dans le silence de l'atelier, d'être rentré en possession de son sang-froid quand il se trouve en contact avec les étrangers, et de pouvoir exercer sur lui-même ses facultés critiques, — ressource qui manque absolument au comédien et au musicien, dont la création éphémère ne survit pas au moment de fièvre qui l'a inspirée.

Le peintre, habitué à une vie solitaire, a souvent une timidité qui lui tient lieu de modestie. Le musicien et l'acteur, qui vivent en public, contractent un aplomb formidable et leur vanité se complique souvent de mauvais goût. Quelquefois, il est vrai, l'isolement de l'atelier engendre, chez certains peintres plus ou moins méconnus, une vanité d'un caractère particulier, ombrageuse, concentrée, féroce. Pour être d'une nature différente, celle-ci ne le cède en rien alors à la vanité de l'artiste

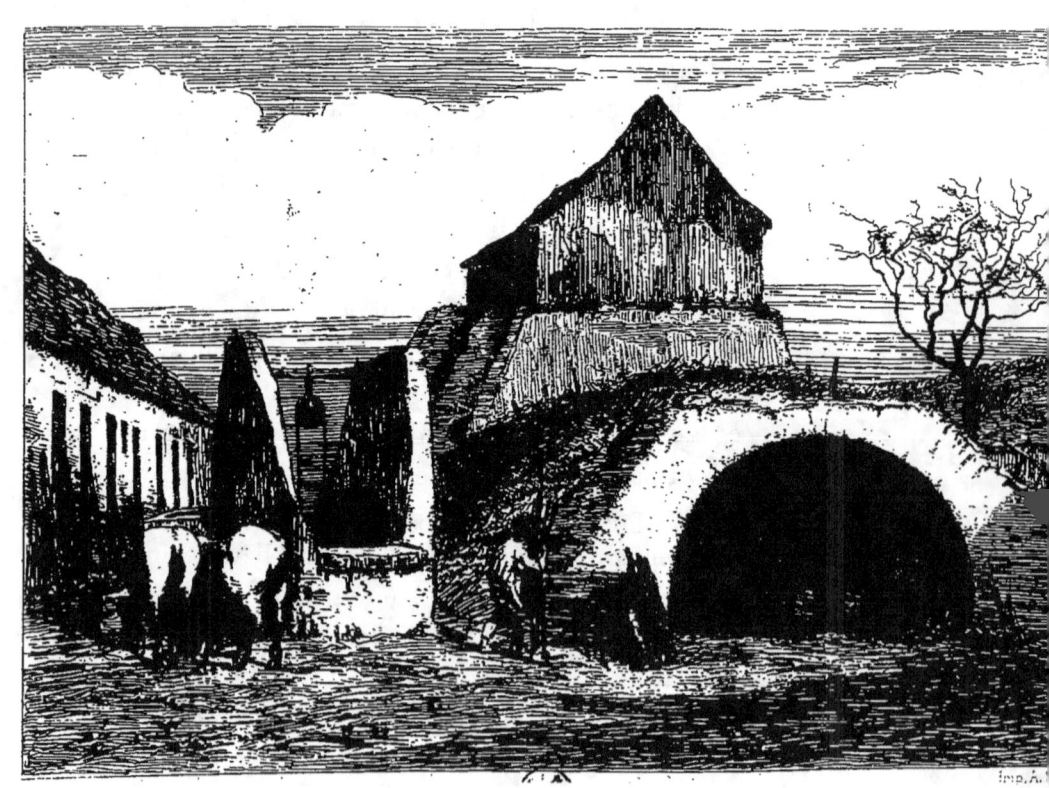

dramatique, qui, surexcitée par la présence constante d'une galerie, s'épanche plus volontiers.

Je ne parle pas des journalistes pour ne me pas faire d'ennemis... Pour venir toutefois en troisième rang dans ce steeple-chase à la vanité, le peintre en a encore sa bonne part. Abordons, s'il se peut, d'une plume impartiale, ce sujet délicat.

*
* *

Et d'abord, considéré à un point de vue supérieur, l'amour-propre des artistes est une des conditions d'où procède leur talent. — Comment l'artiste produirait-il s'il n'avait pas foi en lui-même? Comment créerait-il, s'il ne s'enivrait pas un peu de ses conceptions? Seulement, cet amour-propre, respectable chez un homme de valeur, devient tout simplement ridicule de la part d'un artiste du dernier ordre; et c'est là ce qui fournit un texte inépuisable de plaisanteries aux gens superficiels.

On s'étonne que beaucoup d'artistes se méprennent si grossièrement sur le mérite de

leurs productions, et se croient encore en progrès, alors que, pour tous ceux qui les approchent, ils sont manifestement sur la pente fatale de la décadence. Ceux qui s'égayent à ce sujet aux dépens des artistes ne sont-ils pas souvent les premiers à leur serrer le bandeau sur les yeux par d'excessives et coupables flatteries ? Songe-t-on aussi quel supplice serait la vie de l'artiste sans les consolantes illusions qui le soutiennent ?

Ces illusions que vous lui reprochez sont le principe même de ses efforts et de son travail.

Si l'artiste avait la funeste clairvoyance de mesurer les phases douloureuses de son déclin, il ne lui resterait d'autre alternative que la folie ou le suicide! Une loi psychologique — qui est, en même temps, une grâce providentielle — a voulu qu'il se crût constamment en progrès, et qu'il jugeât toujours l'œuvre sur laquelle il concentre aujourd'hui ses facultés supérieure à l'œuvre précédente, déjà oubliée.

*
* *

Chez beaucoup d'artistes, — j'écarte les organisations exceptionnelles, auxquelles ne peuvent s'appliquer des observations générales, — les dons naturels, qui sont fragiles comme la beauté du diable, s'en vont souvent à un âge où les qualités acquises se développent encore. Or, ces dons exquis semblent, en s'enfuyant, nous ôter jusqu'au sentiment de leur perte. En revanche, le peintre peut constater chaque jour les progrès très-appréciables de son expérience. Il se sent de plus en plus maître des procédés. Il parvient à surmonter maintenant des difficultés dont il se fût tiré gauchement alors qu'il avait seulement l'amour, l'intuition. Peut-il se douter qu'il a joué à qui perd gagne? Peut-il se rendre compte que c'est précisément depuis qu'il sait mieux concevoir et exécuter un tableau « selon la formule » qu'il ne produit plus que des fruits desséchés et sans parfum?

Lui ferez-vous un crime de s'irriter un peu contre le public qui le délaisse pour se livrer à des engouements parfois si peu justifiés? Il n'y comprend véritablement rien.

« Mais qu'est-ce qu'ils veulent? — me disait un jour, en me montrant ses œuvres, un pauvre

ami qui ne savait plus à quel saint se vouer — c'est dessiné, c'est peint, c'est exécuté... (et c'était vrai à un certain point de vue), mais qu'est-ce qu'ils veulent donc?... qu'est-ce qu'ils veulent? »

Ayons donc quelque indulgence pour ces douloureux malentendus, pour ces excusables méprises de l'amour-propre. Ce serait d'ailleurs manquer à la fois de justice et de sagacité que de reprocher, sans ménagement, à l'artiste un défaut dont, après tout, il n'a pas le monopole exclusif. Car les désœuvrés et les oisifs, qui n'ont pas les mêmes excuses à faire valoir, ne sont point, eux non plus, dépourvus de vanité. Seulement, j'en conviens, l'homme du monde, dont les facultés sont généralement bien équilibrées dans l'ordre des qualités négatives, sait mieux que l'artiste éviter le ridicule. Il a le tact de se surveiller, de se contenir, de s'effacer même : affaire d'éducation. Le peintre, lui, être tout expansif et primesautier, femme par les nerfs, enfant par l'ingénuité, ne connaît pas les habiles réticences de la fausse modestie. Il a la vanité naïve, voilà tout. Il se livre, sans songer aux sots qui guettent l'aveu de ses ambitions, de ses haines artistiques, ses jugements outrés

jusqu'au paradoxe, et se vengent de sa supériorité en le faisant passer pour envieux, injuste, violent, etc. L'artiste oublie trop, quand il est sorti de son milieu habituel, que le silence est d'or.

*
* *

Si nous songeons maintenant combien l'artiste, en face de son œuvre, est anxieux, tourmenté ; combien il a besoin de réagir contre le doute et le découragement qui l'assaillent, nous nous expliquerons mieux encore cette vanité, d'autant plus insatiable en apparence, qu'elle est plus nerveuse et plus inquiète. Si nous réfléchissons que, dans l'ordre de créations où l'artiste consume ses jours, les divers éléments de certitude qui guident l'homme dans ses autres travaux lui manquent absolument, nous compâtirons à cette soif de l'éloge qui est pour lui l'unique moyen de relever ses défaillances.

L'artiste porte partout son rêve avec soi. La préoccupation de l'œuvre qu'il a conçue l'étreint, sans repos ni trêve. A toute heure, en tout lieu, il y travaille mentalement, l'élabore,

la corrige, la perfectionne. Peut-on s'étonner après cela de cet irrésistible besoin de s'entendre parler de cette œuvre dans les entrailles de laquelle il a transfusé sa vie ?

Le dirai-je enfin? Souvent, c'est pour se rassurer contre les tortures du doute que l'artiste quête un mot complaisant, un point d'interjection flatteur. Car s'il y a des heures furtives, où il croit voir resplendir son œuvre telle qu'il l'a rêvée, souvent aussi elle lui apparaît laide, sotte et vulgaire. Pauvre artiste! jamais, dans la phase de la production, il ne se juge de sang-froid. Étrange supplice et néanmoins supplice nécessaire! car s'il lui était donné d'apprécier la distance qui sépare son œuvre infime de l'idéal radieux auquel il aspire, ce serait à crever sa toile de désespoir et à jeter ses pinceaux à la borne.

Ces alternatives de doute et de confiance, ces joies et ces accablements soudains seraient-ils la condition même de ces douloureux enfantements? Je le crois. Quand l'artiste n'éprouve plus ces intermittences de force et d'abattement, quand il a la quiétude et la sérénité, c'est presque toujours une preuve qu'il a commencé à descendre les divers échelons de la

décadence irrémédiable et définitive. Il n'a plus le doute poignant, mais il n'a plus les élans, et il s'éteint dans un paisible et perpétuel contentement de lui-même.

XXVIII

Je relis ces lignes écrites hier, et je crains qu'on me dise : « Vous êtes orfévre, monsieur Josse! » Je proteste pourtant que je n'ai pas voulu rendre à l'artiste le mauvais service de le flatter. A d'autres les lyrismes essoufflés et les adulations maladroites. J'ai plaidé les circonstances atténuantes, il est vrai; mais c'était reconnaître le chef d'accusation; et maintenant que j'ai essayé d'analyser, sans complaisance comme sans brutalité, la vanité *sui generis* de l'artiste, je confesse qu'elle s'échappe parfois en traits inouis, en mots d'une candeur phénoménale.

« Le bras de ta Vénus est un peu long,

hasardai-je un jour devant le tableau d'un ancien camarade de l'école...

— Ça me fait bien plaisir ce que tu me dis là, je craignais qu'il ne soit trop court... alors je n'y retoucherai pas... »

*
* *

Un journaliste rencontre un peintre en faveur duquel il avait écrit un article plein d'une admiration sans réserves :

« Je vous fais mon compliment de votre dernier article, lui dit le peintre, — c'est le meilleur que vous ayez écrit... — Il n'a même jamais fait que cela de bon... » ajouta-t-il en s'éloignant avec le jeune thuriféraire dont il se faisait accompagner comme il convient à tout apôtre de l'art qui se respecte.

*
* *

Il est un peintre, redouté de ses confrères, qui tous les ans, au salon, monte une éternelle faction devant ses tableaux pour appréhender

ses amis au passage, et les traîner devant ses œuvres en leur demandant l'éloge ou la vie. Le seul moyen de se dégager promptement est de lui casser l'encensoir sur le nez, net, du premier coup.

Je fus perdu pour avoir voulu mettre un peu de pudeur dans mon compliment.

« Votre tableau est tout simplement le meilleur de l'Exposition... avec celui de X... ajoutai-je comme pour donner un gage de ma sincérité en associant à la sienne une œuvre remarquable et dont lui-même avait, avec moi, reconnu le mérite, un instant auparavant.

— Le tableau de X...! grincha-t-il, mais c'est pas de la peinture! Voyez le mien... C'est de la pâte, ça se porte bien, tandis que X... mon p'tit, c'est de la sauce, c'est du jus, c'est creux, c'est malade, c'est veule... disait-il en flageolant comme s'il tombait en syncope, pour joindre la mimique à la parole. »

J'étais pincé; mais aussi pourquoi avais-je trouvé deux bons tableaux au salon?... c'était évidemment un de trop...

* * *

Un artiste exposant n'a de cesse généralement qu'il ne vous ait induit à déclarer lequel de ses deux tableaux vous préférez. Ciel! comme on dit dans les mélodrames, n'allez pas tomber dans le piége. Vous vous engageriez dans des discussions interminables pour vous entendre dire, en fin de compte, que celui que vous préférez est précisément le moins bon, c'est-à-dire que vous ne vous y connaissez point, que vous n'avez pas de goût, et autres aménités de ce genre.

« Ne vous gênez pas avec moi, vous dira cet autre, faites-moi vos observations, vous me rendrez service. N'ayez pas peur; parlez franchement, je n'aime pas qu'on se croie obligé de me faire des compliments; critiquez, allez-y... »

Et il se cabre à la plus légère observation. Je connais trop bien le mot du poëte : « C'est mon plus bel endroit, » pour me laisser prendre à ce véritable guet-apens du peintre faux-bonhomme.

<center>*
* *</center>

Un jour qu'il était question, entre artistes,

de ces peintres dont les exigences, en fait de compliments, mettent littéralement à la torture le visiteur à bout d'hyperboles :

« Je ne suis pas comme ça, dit un de nous, je n'ai pas de ces amours-propres ridicules, je suis bon enfant, on peut dire tout ce que l'on veut devant mes tableaux et même ne rien dire du tout... »

Je le crois pardieu bien! Il se tient en si haute estime et professe en même temps un mépris si carré de tout ce qui n'est pas LUI, qu'il confond dans un égal dédain les compliments et les critiques, et les trouve toujours, les uns comme les autres, inintelligents et appliqués à contre sens.

« Quels crétins! » s'écrie-t-il aussitôt qu'il a fermé la porte de l'atelier sur le dos de ses visiteurs.

— Eh bien, à la bonne heure, disent ceux-ci en descendant l'escalier; au moins, en voilà un qui n'est pas comme les autres... il est modeste... »

XXIX

La modestie est une des grâces de la jeunesse ; mais beaucoup d'artistes, que leur modestie rendait sympathiques et intéressants à leurs débuts, ne tardent pas à perdre cette aimable qualité. Ils la supriment comme un vain artifice indigne d'une âme virile, et — tranchons le mot, — comme une duperie.

Quand les années s'ajoutent aux années, amenant avec elles les déceptions et les amertumes, il arrive souvent que l'artiste, aigri par son insuccès autant que par la vogue de certains confrères, — une double énigme pour lui, — prend le parti de se rendre carrément la justice qu'on lui refuse. Il devance les compli-

ments, et saisissant la cassolette des mains des visiteurs, réduits au rôle ingrat de personnages muets, il se brûle délibérément de l'encens sous le nez, avec une désinvolture douloureusement comique.

« Voici un bon tableau, dira-t-il, en posant une toile sur le chevalet, — vous savez? ajoute-t-il, avec une fausse bonhomie, je dis cela absolument comme s'il s'agissait du tableau d'un confrère (bon apôtre va)! — Quand je juge mes œuvres, j'oublie toujours que c'est moi qui les ai faites... »

D'autres fois, il vous dira : « un tel (généralement un nom connu) sort d'ici, il trouve mon tableau excellent. »

Le moyen de dire le contraire!

Le visiteur a-t-il eu le temps de lancer son exclamation habituelle : « C'est ravissant! »

« Je vois avec plaisir que cela vous plaît répondra-t-il, cela me donne la mesure de votre goût... »

Et c'est vous qui recevez un *bon point* alors que vous prétendiez octroyer un compliment.

Si vous êtes, avec l'artiste, dans des termes à pouvoir risquer une observation, vous formulez une discrète critique, soigneusement édulcorée

dans le miel de vos éloges. Le peintre vous arrêtera aussitôt, en vous déclarant d'un ton grave et péremptoire que : Cela est voulu!...

Si les défauts eux-mêmes sont voulus, pensez-vous, il n'y a plus rien à dire et tout est pour le mieux.

C'est assurément le droit du peintre de défendre et d'expliquer son œuvre; et c'est le devoir de l'amateur de se rendre compte de la pensée et des intentions de l'artiste avant de juger. Nous pouvons nous laisser surprendre et influencer, devant une œuvre d'un sentiment nouveau, par nos habitudes d'école, par les routines de notre œil, par notre goût personnel, et contester ou dédaigner des efforts qu'un examen plus attentif nous oblige à estimer. Encore ne faut-il pas que l'artiste abuse du « c'est voulu », qui ne prouve absolument rien et rompt discourtoisement la discussion.

XXX

X... est tellement plein de sa personne et de ses œuvres qu'il croit le plus sincèrement du monde que l'univers entier a les yeux sur lui. Ses toiles sont, — il en est du moins persuadé, — autant d'événements qui doivent laisser une date dans l'histoire, et il s'est fait une chronologie à son usage, au moyen des tableaux qu'il a exposés aux Salons officiels. C'est aussi simple qu'ingénieux. Exemple :

Des dames causaient et rappelaient leurs souvenirs. Il était question de Mme D...

« Elle s'est mariée en 1863, dit l'une.

— Vous vous trompez, il y a plus longtemps que cela.

— Pardon, etc. »

Et comme on contestait :

« Attendez donc, s'écria tout à coup X..., sortant de sa rêverie, M.ᵐᵉ D...? Elle s'est mariée l'année de mon « Rendez-vous de chasse... »

Une autre fois il dira : « Un tel est mort l'année de ma médaille. »

Ou bien. « L'exposition universelle du champ de Mars a eu lieu l'année de mes « Vaches à l'abreuvoir. »

XXXI

En art, comme en politique, le succès est aux habiles. Ceux-là sont de plain-pied avec la foule. Les artistes chercheurs, convaincus, personnels, déconcertent leurs contemporains, qui les nient faute de les comprendre. Mais l'autorité de ces artistes initiateurs, de ces entêtés superbes s'impose avec le temps, et ils sont un jour ou l'autre récompensés de n'être point allés à la foule en voyant la foule venir à eux, Delacroix, J.-B. Millet, Bonvin, Corot, Chintreuil sont de cette robuste famille.

A peine soutenu contre la froideur générale par quelques suffrages d'élite, l'artiste de race doit se résigner à bien des renoncements. Par

cela qu'il place son but au-delà du niveau général, il se condamne aux luttes solitaires. Mais ces luttes mêmes ne sont pas sans joies et sans compensations. N'est-ce donc rien de vivre et de mourir de sa chimère !

Exigeant pour lui-même, les compliments qu'il reçoit ne lui montent pas au cerveau. Il a de bonnes raisons de les croire plus bienveillants que sincères, et il sent d'ailleurs qu'il n'a rien fait tant qu'il n'a pas touché le but lumineux que lui seul entrevoit.

Assurément, à certaines heures de faiblesse, il ne demanderait pas mieux de s'armer des éloges des autres contre ses propres sévérités. Peines perdues ! Une voix mystérieuse lui murmure à l'oreille : Ce n'est pas encore cela ! Quelque chose qu'on ne saurait définir manque encore à ton œuvre. Cherche, pense, travaille...

Sur ces hauteurs où peu atteignent, l'artiste se désintéresse des éloges banals comme des succès faciles, pour ne plus ambitionner qu'un suffrage... — mais décisif celui-là, — le sien, et sublime égoïste, en travaillant pour lui, travaille pour l'art et la postérité !

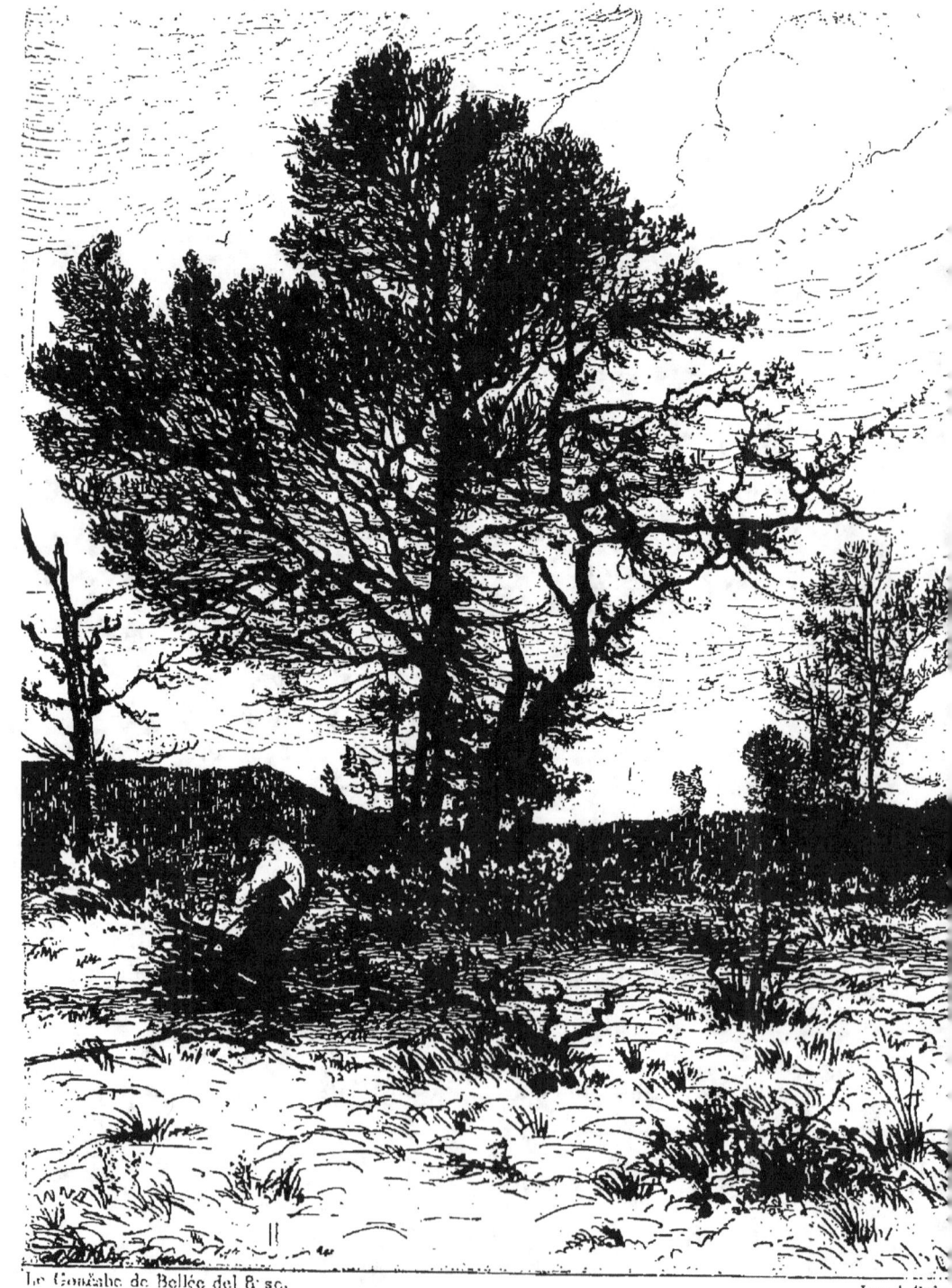

XXXII

Tout sourit à celui qui entre dans la vie artistique. Mais autant l'avenir s'ouvre riant au début, autant les suites sont âpres et rudes. Plus haut est le rêve au départ, plus cruelle la chute! La vocation artistique serait-elle un don fatal que l'on paie, huit fois sur dix, d'une vieillesse chagrine et tourmentée?

La jeunesse est par elle-même un grand moyen de réussite. Elle intéresse par cela même qu'elle est l'avenir, l'inconnu. Elle est une force, car, à notre époque d'études hâtives et incomplètes, elle constitue le ressort essentiel de bien des talents plus agréables que vigou-

reux. Soit bienveillance, soit vanité, le monde, la société aiment aussi à jouer avec la jeunesse la comédie de la protection. Ils concourent à la tromper en se trompant eux-mêmes. L'imagination et le désir aidant, on conclut facilement des promesses du début aux réalités de l'âge mûr. Or rien n'est moins régulier que le développement des aptitudes artistiques. Bien des talents s'épuisent après une première et brillante floraison ; bien des vocations se démentent ; et les talents les plus sérieux, même quand ils suivent une progression normale, ne rencontrent pas longtemps les sympathies qui ont encouragé leurs premiers pas.

Les œuvres de jeunesse, avec leurs bonheurs et leurs indécisions, leurs audaces et leurs candeurs, charment plus que les productions nées de la maturité des ans, du travail et de la science. Le public, qui se fatigue aussi vite qu'il s'engoue, trouve bientôt l'artiste au-dessous des folles attentes de son imagination, et lui fait cruellement expier ses soi-disant déceptions. Le public a des retours de sévérité inouïs, des exigences de blasés qui vous condamnent au découragement et à l'inaction. Malheur, souvent, à l'artiste qu'un tableau heureux

aura soudainement tiré de l'obscurité. Il paiera cher ce funeste coup de fortune. Le public se servira du peintre contre le peintre; on lui opposera toujours cette œuvre-type, ce premier et fatal succès qui fait aujourd'hui son supplice. On le tuera à coup d'admirations rétrospectives.

*
* *

La société, avons-nous dit, vous met d'assez bonne grâce le pied à l'étrier; mais elle se croit aussitôt quitte avec vous et crie bientôt à l'exigence si vous avez encore besoin d'elle. Avec une bourse à un lycée, la société fait un médecin, un avocat, dont elle n'a plus à s'occuper. L'artiste lui, est un être à part qui a, toute sa vie, besoin d'une protection maternelle et délicate. Aussi, quelle que soit la bonne entente au début, il arrive nécessairement un jour où l'artiste et la société s'éloignent l'un de l'autre, comme de vieux amants désabusés, en se jetant mutuellement le reproche d'ingratitude.

Il existe encore entre l'artiste et le groupe

social une autre cause de malentendu. Les aptitudes toutes spéciales de l'artiste le constituent dans la société à l'état d'exception, et par cela même d'antagonisme. L'artiste est un rouage indocile dans notre engrenage utilitaire. Il reste une énigme, une sorte de parasite social, un sujet éternel de froissement et d'étonnement pour l'homme harmonique et pondéré. Doué de facultés créatrices qui ne sont pas à toute heure à son service, obligé de leur obéir puisqu'il est incapable de les gouverner, l'artiste ne peut pas régler son travail et sa vie comme le notaire et le bureaucrate. Il a des périodes de travail où il s'élève au dessus de lui-même et des réaction d'oisiveté où il ne saurait écrire une lettre; il se repose, par un extrême laisser-aller, des contensions de son cerveau. A la fois supérieur et inférieur au commun des hommes, — supérieur par les élans qui l'emportent au-delà de l'humanité, — inférieur dans la science pratique de la vie, il est un être double, rempli de contradictions bizarres, à la fois vulgaire et distingué, délicat dans ses aspirations et trivial dans ses habitudes, excentrique et pourtant naïf, — car les sots suspectent à tort son originalité de *pose* et de calcul; morose et gai tour à tour, mobile,

passionné, excessif, mais toujours sincère, tenant en même temps, comme nous l'avons dit, de la femme nerveuse et de l'enfant gâté, il déroute absolument les idées de ceux qui n'ont pas le sens de ces natures étranges et nous fait aimer jusqu'à ses défauts, parce qu'ils ne sont pas les défauts de tout le monde.

La société a peine à comprendre qu'elle ne doit pas appliquer à ces êtres exceptionnels le critérium moral avec lequel elle juge le reste des hommes, et qu'il faille traiter avec des indulgences spéciales et des complaisances particulières ces inclassés glorieux qui sont le luxe d'une civilisation.

*
* *

En bonne comptable qu'elle est, la société croit avoir encore d'autres raisons de persévérer dans ses préventions à l'égard des artistes ; elle est souvent loin de rentrer dans les avances qu'elle fait pour encourager les jeunes vocations artistiques.

Pour un artiste qui la paie de ses sacrifices, il en est vingt qui lui font faillite. Pourquoi ne

se résigne-t-elle pas à ce déchet, comme un industriel fait la part de la casse dans la fabrication d'un objet délicat? Tout n'est pas perte sèche dans ces debris en apparence inutiles; et la société est aussi injuste que cruelle quand elle enveloppe dans une même réprobation tous les obscurs soldats de l'art, qui défaillent et tombent à moitié chemin.

A côté des déserteurs qui quittent le champ de bataille pour la brasserie, il y a des croyants qui n'ont que le tort de s'oublier trop dans la contemplation. Impuissants à produire parce qu'ils conçoivent trop haut, martyrs parfois de la sévérité excessive avec laquelle ils se jugent, doués d'un sens critique trop pénétrant, dont ils abusent contre eux-mêmes, ils laissent, au lieu d'œuvres, des indications sagaces, de jolies choses inachevées et comme entrevues. Ils sèment des mots, des observations, des boutades qui font la lumière; répandent ainsi, entre amis, dans les ateliers, un enseignement dégagé de toute convention d'école, qui profite à leurs camarades plus heureusement équilibrés. La société, qui tient compte des résultats seulement, les appelle « fruits secs; » mais plus d'un peintre *arrivé*, quand il descend dans sa

conscience d'artiste, et, se comparant à un de ces pauvres fruits secs qu'une lacune morale a condamnés aux limbes de la rêverie, s'est dit : « Et pourtant, c'est lui le poëte. »

XXXIII

Dans nos temps de transition et de confusion, entre un ordre social qui se meurt et les formidables inconnues de l'avenir, le sophisme a beau jeu, les réformateurs d'occasion pullulent, les brasseries littéraires et artistiques regorgent d'apôtres, et il n'est si chétif barbouilleur de toile ou de papier qui ne se croie, pour le moins, appelé à régénérer l'humanité.

Le Paysagiste, lui, n'a pas de ces monomanies d'apostolat. Content d'un rôle plus modeste, il n'a pas l'ambition d'instruire et ne vise qu'à charmer. Comme le dit avec raison Champfleury dans ses *Souvenirs et portraits de jeunesse* : « Le paysagiste est un consolateur moral, qui se

glisse dans le cabinet des grands travailleurs pour rasséréner leur cerveau fatigué et récréer la vue de l'homme enfermé des villes. » Mais c'est sans préméditation utilitaire que ce doux chanteur de bucoliques procure de fraîches sensations aux déshérités de l'air et du soleil. Son œuvre a le charme comme la fleur a le parfum. Le Paysagiste remplit implicitement son but social, tout en restant dans le domaine de l'art pur; et plus heureux que le peintre d'histoire, il sait bien se soustraire aux décevantes chimères de la peinture-idée.

On ne saurait trop le répéter d'ailleurs; la mission morale de l'artiste ne consiste pas dans un enseignement positif. C'est affaire à l'écrivain, au philosophe. L'art, *moralisateur* de son essence, ne saurait se faire *moraliste*, sans s'éloigner des conditions de la plastique. Il prédispose au bien, — par le beau — mais sans démonstration directe et positive. Le beau est donc tout à la fois son but et sa leçon.

Si l'art ne doit pas être une thèse morale, à combien plus forte raison doit-il s'abstenir de se faire le courtier d'une thèse politique ou sociale. L'artiste qui se laisse dominer par ses opinions ne voit plus dans l'art qu'un moyen de

les propager et de les servir. Il s'égare dans un ordre d'idées philosophiques que la plume est plus apte à développer que le pinceau. Il essaie de se donner le change en appelant cela de noms sonores : l'Art initiateur, l'Art-Sacerdoce; c'est l'Art subalternisé qu'il faut dire. D'ailleurs sur ce chemin glissant on va vite jusqu'à l'aberration.

Pour ne pas prendre mon exemple trop près de nous, je citerai le peintre belge Wiertz. Cet artiste, doué d'une abondance et d'une facilité remarquables, avait commencé en peintre; il a fini en sectaire. Les prétentieuses visées de ses conceptions politico-humanitaires n'ont d'égales que leur déplorable vulgarité. Et c'est là que tombent, sans exception, tous ces dévoyés de l'orgueil à qui cela ne suffit plus d'être des peintres, et qui préfèrent aux suffrages de l'élite les vains applaudissements des foules.

L'art, qui est une aspiration vers l'absolu, a tort de s'enchaîner à l'ordre des idées relatives, contingentes et transitoires. Élevons-nous donc au-dessus de la sphère des intérêts, jusqu'aux régions sereines de l'éternelle poésie, et veillons sur l'idéal avec un soin d'autant

plus jaloux que les temps nouveaux s'annoncent pour lui plus menaçants et que l'utilitarisme moderne lui livrera peut-être de plus rudes combats !

FIN.

TABLE DES MATIÈRES

PREMIÈRE PARTIE

Pages.
L'Été d'un Paysagiste.. 3

DEUXIÈME PARTIE

Impressions et Souvenirs 101

TABLE

DES

GRAVURES CONTENUES DANS CE VOLUME

	Graveurs.	Pages.
Frontispice.	A. Pèquègnot	»
Titre. — Vignette gravée par le procédé Comte	Armand Cassagne	»
Plantes aquatiques, reproduction d'une eau-forte de . .	C. Daubigny	1
A l'auberge.	Léon Lhermitte.	19
Propos de commères.	Léopold Desbrosses	23
Sortie de l'école.	Léopold Desbrosses	41
L'Étang de Péreuse, d'après F. Henriet.	Alfred Taïée.	47
Retour au gîte	Maxime Lalanne.	61
L'Heure du berger	Jean Desbrosses.	65
Le « botin » à Conflans . . .	C. Daubigny	77
Montfaucon.	A. Pèquègnot	81
Le Pont-Neuf.	Alfred Delauney.	87
Les Paysagistes, d'après Léon Loire.	Adolphe Portier.	91
Fleurs des champs, reproduction d'une eau-forte de . .	C. Daubigny	99

TABLE DES GRAVURES.

	Graveurs.	Pages.
Le Passage de la Marmite . .	Maxime Lalanne.	101
Cour de ferme	Jules Veyrassat.	113
Au village	Léon Lhermitte.	121
Solitude ,	Corot.	141
L'Étang de Millemont, d'après Chintreuil	Alfred Taïée.	157
Bateau à marée basse	Marcellin de Groiseilliez .	167
Cernay par un temps de neige.	Léon le Gouaëbe de Bellée.	171
Hameau	Harpignies	199
Four à chaux	A. Pèquègnot.	203
Le Bûcheron, souvenir de la forêt de Fontainebleau . . .	Léon le Gouaëbe de Bellée.	225

ERRATA.

Page 106, ligne 5, au lieu de : « dix mois durant »; lire : « six mois durant. »

Page 226, au lieu de : « en travaillant pour lui »; lire : « en travaillant pour soi. »

www.ingramcontent.com/pod-product-compliance
Lightning Source LLC
Chambersburg PA
CBHW071629220526
45469CB00002B/536